U0100968

藝　文　叢　刊

四　王　畫　論 下

〔清〕王時敏　等著

韓雅慧　點校

浙江人民美術出版社

王原祁畫論

雨窗漫筆

論畫十則

六法古人論之詳矣。但恐後學拘局成見，未發心裁，疑義意揣，翻成邪僻。今將經營位置，筆墨設色大意，就先奉常所傳及愚見言之，以識甘苦。後有所得，當隨筆錄出。

明末畫中有習氣惡派，以浙派爲最。至吳門、雲間，大家如文、沈，宗匠如董、贗本混淆，以訛傳訛，竟成流弊。廣陵、白下，其惡習與浙派無異。有志筆墨者，切須戒之。

意在筆先，爲畫中要訣。作畫於搦管時，須要安閑恬適，掃盡俗腸，默對素幅，凝神靜氣，看高下，審左右，幅內幅外，來路去路，胸有成竹，然後濡毫吮墨。先定氣勢，次分間架，次布疏密，次別濃淡。轉換敲擊，東呼西應，自然水到渠成，天然湊拍[一]。其爲

淋漓盡致，無疑矣。若毫無定見，利名心急，布立樹石，逐塊堆砌，扭捏滿幅，意味索然，便爲俗筆。今人不知畫理，但取形似，筆肥墨濃者，謂之渾厚；筆瘦墨淡者，謂之高逸；色艷筆嫩者，謂之明秀，而抑知皆非也。總之，古人位置緊而筆墨鬆，今人位置懈而筆墨結。於此留心，則甜、邪、俗、賴不去而自去矣。

畫中龍脉，開合起伏，古法雖備，未經標出。石谷闡明，後學知所矜式。然愚意以爲，不參體用二字，學者終無入手處。龍脉爲畫中氣勢源頭，有斜有正，有渾有碎，有斷有續，有隱有現，謂之體也。開合從高至下，賓主歷然，有時結聚，有時澹蕩，峰回路轉，雲合水分，俱從此出。起伏由近及遠，向背分明，有時高聳，有時平修，敧側照應，山頭、山腹、山足，銖兩悉稱者，謂之用也。若知有龍脉而不辨[一]，開合起伏，必至拘索失勢。知有開合起伏而不本龍脉，是謂顧子失母。故強扭龍脉則生病，開合逼塞淺露則生病，起伏呆重漏缺則生病。且通幅有開合，分股中亦有開合。通幅有起伏，分股中亦有起伏。尤妙在過接映帶[三]間，制其有餘，補其不足，使龍之斜正、渾碎、隱現、斷續，活潑潑地於其中，方爲真畫。如能從此參透，則小塊積成大塊，焉有不臻妙境者乎。

作畫但須顧氣勢輪廓，不必求好景，亦不必拘舊稿。若於開合起伏得法，輪廓氣勢

已合，則脉絡頓挫轉折處，天然妙景自出，暗合古法矣。畫樹亦有章法，成林亦然。

臨畫不如看畫。遇古人真本，[四]上研求，視其定意若何，結構若何，出入若何，

偏正若何，安放若何，用筆若何，積墨若何，必於我有一出頭地處。久之，自與吻合矣。

古人南宋、北宋，各分眷屬。然一家眷屬內，有各用龍脉處，有各用開合起伏處，是

其氣味得力關頭也，不可不細心揣摩。如董、巨，全體渾淪，元氣磅礴，令人莫可端倪。

元季四家，俱私淑之。山樵用龍脉，多蜿蜒之致，仲圭以直筆出之[五]，各有分合，須探

索其配搭處。子久則不脫不粘，用而不用，不用而用，與兩家較有別致。雲林纖塵不

染，平易中有矜貴，簡略中有精彩，又在章法筆法之外，為四家第一逸品。先奉常最得

力倪、黃，曾深言源委。謹識之，為鑒賞之助。

用筆忌滑，忌軟，忌硬，忌重而滯，忌率而混，忌明净而膩，忌叢雜而亂，又不可有意

著好筆，有意去累筆。從容不迫，由淡入濃，磊落者存之，甜俗者删之，纖弱者足之，板

重者破之。又須於下筆時，在著意不著意間，則觚棱轉折，自不為筆使。用墨用筆，相

為表裏，五墨之法，非有二義。要之，氣韻生動，端在是也。

設色即用筆用墨意，所以補筆墨之不足，顯筆墨之妙處。今人不解此意，色自為

色，筆墨自爲筆墨，不合山水之勢，不入絹素之骨，惟見紅綠火氣，可憎可厭而已。惟不

重取色，專重取氣，於陰陽向背處，逐漸醒出，則色由氣發，不浮不滯，自然成文，非可以

躁心從事也。至於陰陽顯晦、朝光暮靄、巒容樹色，更須於平時留心。澹妝濃抹，獨[六]

處相宜，是在心得，非成法之可定矣。

作畫以理、氣、趣兼到爲重，非是三者不入精妙神逸之品。故必於平中求奇，綿

裏鐵有針[七]，虛實相生。古來作家相見彼此合法，稍無言外意，便云有傖夫氣。學者

如已入門，務求竿頭日進，必於行間墨裏，能人之所不能，不能人之所能，方具宋、元三

昧，不可稍自足也。

校勘記

〔一〕「拍」，《畫學心印》本作「泊」。

〔二〕「辨」原作「辦」，據《畫學心印》本改。

〔三〕「映」，《畫學心印》本作「應」。

〔四〕「面」，《畫學心印》本作「向」。

〔五〕「之」原闕，據《畫學心印》本補。

〔六〕「獨」，《畫學心印》本作「觸」。

〔七〕「有針」，《畫學心印》本作「裹鐵」。

王司農題畫錄上

仿大癡設色長卷

古人長卷皆不輕作，必經年累月而後告成，苦心在是，適意亦在是也。昔大癡畫《富春長卷》，經營七年而成，想其吮毫揮筆時，神與心會，心與氣合，行乎不得不行，止乎不得不止，絕無求工求奇之意，而工處奇處斐亹於筆墨之外，幾百年來神彩煥然。余前日於華亭[一]司農處獲一寓目，頓覺有會心處，方信妙境亦無多子也。雲徵不學畫，而性喜畫，每以論文之法論畫，斆學相長無倦也[二]。更喜觀余潑墨，侍側竟[三]日不移，非深知篤好者能如是乎？余故爲作長卷。雲徵有館課，余點染時輒來指摘微茫，推求精奧。余恐其妨帖括之功，亦時作而時輟，竟歷三四年之久。余心思學識不逮[四]古人，然落筆時不肯苟且從事，或者子久些子脚汗氣，於此稍有發現乎。識之，以博一粲[五]。

仿大癡設色爲綏成叔祖

古人之畫，立意於筆墨之先，取意於筆墨之外，一邱一壑俱有原委，一樹一石俱得肯綮，所以通體靈動，無美弗[六]臻。今人之專心師古者，鉤剔刻畫，銖兩[七]悉稱，未免失之於拘矣。有格外好奇者，脫略古法，私心自喜，未免失之於放矣。拘固不可，放尤不可也。綏成叔祖見余舊作，特以側理命仿大癡。余於大癡畫法，雖於先大父前略聞緒論，然得其形而未得其神，得其體而未得其韻，宜乎原委之未清，肯綮之未當也。塗抹成幅，以俟識者之品題可耳。

仿王叔明爲周大酉

元畫至黃鶴山樵而一變。山樵少時酷似趙吳興，祖述輞川，晚入董、巨之室，化出本宗[八]體，縱橫離奇，莫可端倪，與子久、雲林、仲圭相伯仲，迹雖異而趣則同也。今人不解其妙，多作奇幻之筆，愈趨而愈遠矣。癸巳秋日，大酉兄[九]從潞河來，偶談山樵筆墨，寫以歸諸奚囊。周兄將爲五[一〇]岳遊，攜杖著屐，水濱木末，出是圖觀之，未必無契合處也，亦可以解好奇之惑矣。

仿高尚書山川出雲圖爲毛元木

元木毛兄以醫行，吾妻之隱君子也。與余從未識面，大酉周兄入都，極道其酷慕拙筆，聞聲相思，來必拳拳諄屬，老而彌篤，何嗜痂之深耶。爰作是圖以贈。

丹思代作仿大癡

六法之妙，一曰氣韻，二曰位置。若能氣中發趣，雖位置稍有未當，亦不落於俗筆也。余長夏消暑，偶作是[一一]圖，東塗西抹，自顧無穩妥處。取其粗服亂頭中，尚有書卷氣，存之以俟識者。

仿大癡設色爲穆大司農壽

余與穆老先生曾在垣中同事將二十載，練達勤慎，飯仰甚久。以聖主特達之知，簡命司農，近復命余佐之，素心契合，同堂金石，亦余一生之奇逢也。兹中秋八日，爲先生八[一二]袤大慶，中堂家叔以農部闔署諸公之請，既爲祝嘏之詞，以紀其盛。先生之豐功厚澤，可以炳耀千古矣。余不文，再附會爲頌[一三]言，何足彰美於萬一乎？嘗讀《詩》而虞《天保》之章，則曰九如；美申甫之生，則曰嶽降。方知山水清音，可以涵養太和，

發舒[一四]元氣，庶幾可以表仁壽之性情，而頌禱之微意，隱躍發現於筆墨之間，不可謂非稱祝之一助也。昔元之癡翁外和而內介，不設城府，與人交如飲醇，壽至九十有六，登華山而飛昇。先生與大癡雖隱現不同，學識器量有不侔而合者，亦可卜功成國老，爲異日無疆之慶矣。爰作此圖，以供清秘，幸[一五]爲囅然而進一觴。

仿大癡設色爲張運老司農

西蜀地形山川，靈秀之所萃也。從南至北，鑿山而開棧；由西至東，溯源以達江。地靈人傑，甲於天下。文章政事，代有傳人。吾寬宇年老[一六]先生，蓋當代之傳人也。先生之忠誠可以格天日，先生之才略可以理繁劇，先生之學識可以通古今。聖天子雅重公，由總河而遷司農，倚毗者深矣。旋用余爲之佐，觀型有成，余亦何幸而得與畏友同事一堂乎。癸巳三月，皇上六旬萬壽，松齡老年伯春秋八十有七，矍鑠踴少壯，萬里赴闕，懽忭拜舞，從古來未有之佳話。而寵渥備至，恩賚有加，亦從古來未有之奇榮也。余愧無文，不能爲德門鋪張揚厲，備述國恩家慶，特仿一峰筆意，供諸清秘，以爲南山之祝。先生官於江浙甚久，觀南宗一脈淡蕩平易，蜀地山川固美，必更有會心於吳山越水

間也。

丁丑戊寅畫册爲迪文二弟

余丁丑春，讀禮南歸，檢先君遺橐[一七]，得一素册，迪弟謂余曰：「此手澤之所存也。須留之研席間，以示晨昏不忘之意。」是冬經營窀穸[一八]，往來鄉城，二弟必攜此册以相隨。拮据荼苦[一九]，中夜起坐徬徨，對此命筆，庶幾稍解幽憂，不覺落墨告竣。己卯服闋，方用設色，於宋元諸家相近者題出，以弁其首，并[二○]不取其形似也。癸巳之八月，閱十有幾年，迪文弟忽出此以見示，將以驗功[二二]力之淺深、學識之厚薄。余再四諦觀，方知筆墨皆由天性，後起之筆不至掩其天性，前後同一轍耳。前作諸圖時，純以筆墨用事，未能得其本源。今於諸家雖稍解，而老耄將至，力不從心，未能出一頭地也。隨筆識之，以見今昔之感。

仿大癡設色爲汪崧眉

余本不善畫，而崧眉世兄亦不知余畫，四十年來音問屢通，從未以筆墨請教也。今秋汪世兄自楚來京，館之萬壽圖局中，見余與諸畫師談論，左應而右辨，彷彿如梓人傳

所云，頗爲心喜，特索拙筆。余爲仿大癡設色，縱橫澹蕩，絶無工麗處，而斐亹之意，自在其中，此又一家也。其眼見之，更有會心於界畫一道耳。

仿梅道人爲汪崧眉

梅道人畫，峰巒峻峭，石角崚嶒，時於水邊林下、盤石曲[二二]磴處，回互生情，波磔發趣[二三]。余見其《溪山無盡》《關山秋霽》二圖，皆此意。并作此圖，以博崧眉世兄一粲。

仿大癡設色秋山爲鄒拱宸

大癡《秋山》，余從未之見。先大父云，於京口張子羽家曾寓目，爲子久生平第一。數十年時移物換，此畫不可復覯，藝苑論畫亦不傳其名也。癸巳九秋，風高木落，氣候蕭森，拱宸將南歸，余正值悲秋之際，有動於中，因名之曰「仿大癡秋山」不知當年真虎筆墨何如、神韻何如，但以余之筆，寫[二四]余之意，中閒不無悠然以遠、悄然以思，爲秋水伊人之句可也。

仿高房山為朱星海

余本不善畫，星海朱兄必欲余畫房山，不知何處學房山之法，慕房山之名，投側理專責於余，雖鈍拙不能辭也。聞房山天趣[二五]，與米家相伯仲，頡頏趙鷗波，上承董、巨，下啓四家，為元初大家，豈余初學所能夢見。而星海惓惓如此，欲進余之學乎，欲顯余之醜乎？不計工拙，圖成識之，以質諸巨[二六]眼。

仿大癡設色為元成表弟

余戊寅之夏，幽憂里居，杜門謝客，元成表弟自雲間來婁，為一月遊，慰余岑寂。晨夕晤對，每以筆墨相促，余為作大癡一圖，頗覺匠心，詎意得而旋失，不知落於誰氏之手。相距至今閱十五年矣。元成將為楚行，隆冬促迫，較甚於前，余冗中呵凍[二七]，強為捉筆，不能復成合作矣。然筆墨余性所近，對此萬慮俱忘，童而習之，今雖垂暮，始終如一轍也。或於中稍有相應處，識者自能辨之。

仿大癡設色為王德沛

余自庚辰之秋，奉命入內庭供奉筆墨，獲與德老長兄訂交，講昆弟之誼甚歡。閱十

有幾年矣。然余夙夜在公，從未有片楮請教；德兄晨夕匪懈，因余辦公，亦從未以私

請。間一談及宋元畫法，鑒別精明，議論宏正，非偏才小家所能夢見。而獨見許於余，

知其嗜痂深矣，心折已久。偶得新側理，德兄製造合式，囑余試筆，以俟應制，亦他山切

磋之意。余老眼昏花，試之不覺成圖。聞新構一齋[二八]，不識可懸之室中，以志吾兩人

數年之知音否。

仿黃子久設色小幅爲位山孫壻

今昔人論大癡畫，皆曰：「峰巒渾厚，草木華滋。」於是學畫者披[二九]精竭神，終日

臨摹，求其所謂「渾厚華滋」者，終不可得，望洋而歎，罷去不復講求。或私心揣度，誤

聽邪說，愈去愈遠，迄於無成者有之。余甘苦自知，二者俱識其非，老耄將至，不能爲斯

道開一生面。此圖爲位山所作，其中蘊奧，可以通之書卷，聊適吾意而已。

寫墨筆仿董華亭

大癡畫惟思翁能得其髓，其縱橫淡蕩處，不沾沾於大癡家數，而神理之間，在會心

者自知之。筆法墨彩，從天性[三〇]中流出，所以高人一等也。位凝世兄南歸，嗹問畫於

余。宋元諸家，博雅宏深者，非旦夕可以告竣。家藏偶有董蹟一幅，師其意以歸奚囊。

途中水濱木末，到家水郭山村，以思翁大意求之，恍如寫照，宋元之妙在是矣。

仿大癡墨筆李彩求

畫須分陰陽，合體用。若陰陽、體用不得其源頭，則轉折布置處必有此二子蒙混。積

微成鉅，通幅筆氣墨彩何從著落。雖云仿古，終是背馳矣。余春日在暢舍啓奏寓直中，

恭候大駕往州一帶省耕水圍[三]。在寓偶暇，寫此消遣，以抒老懷。筆法墨彩，未必合

古。齋中偶懸思翁一幅，觀此不甚河漢，或可質諸識者耳。

倪黃墨法爲朱星海

畫家惟倪最爲高逸，因與大癡同時，相傳有倪、黃合作，兩家氣韻約略相似，後之筆

墨家宗焉。星海醫學得正傳，留之館舍已三年矣。輕岐黃之學，將筮仕於汾西，小草捧

檄，亦有喜色。余惟畫家之倪、黃，猶藥中之參、苓也。朱君善用參、苓，寫以贈之，願其

以高逸自命，毋欲速，毋見小，以宦況知味，以樂天真，方不愧從前之盛名耳。

仿雲林筆與天游姪

「藜閣晴窗一卷書，青蒼古木映階除。畫中更喜逢真賞，得失相看静有餘。」天游姪供奉内庭，心迹雙清，余贈以雲林一圖，悦乾兄見而取去，初有沮色，再作此幅，以廣其意。前後兩圖，猶合璧也。

仿高房山卷

房山之筆，全學二米，筆墨潑而能和，中間體裁亦本董、巨，故與松雪齊名，爲四家源流。先輩松來將爲楚游，出側理索畫，寫此入奚囊中。瀟湘夜雨，與湖南山水恰有關會，出以房山法，更見元人佳趣耳。

爲凱功掌憲寫元季四家

余二年前奉命修《書畫譜》，見大癡論畫二十則，不出宋人之法。但於林下水邊、沙磧木末，極開中輒加留意，歸於無筆不靈、無筆不趣，在宋法又開生面矣。余幼學於先奉常贈公，久而得其藩翰。見此二十則，方知子久得力處，益信華亭宗伯及先奉常所傳爲不虚也。仿子久。王叔明筆酷似其舅趙吳興，進而學王摩詰，得離奇奥突之妙。

晚年墨法純師董、巨，一變而爲本家體，人更莫可端倪。師之者不泥其迹，務得其神，要在可解不可解處。若但求其形似[三二]，云笋處如何用筆，某處如何用墨，造出險幻之狀，以之驚人炫俗，未免邈若河漢矣。仿黃鶴山樵。北宋高人三昧，惟梅道人得之，以其傳巨然衣鉢也。與盛子昭同里閈而居，求盛畫者填門接踵，庵主惟茅屋數椽，閉門靜坐。人有言者，笑而不答。五百年來重吳而輕盛，洵乎筆墨有定論也。然人但知其淋漓揮灑，不知其剛健而兼婀娜之致，亦未思一笑之故耳。仿梅道人。宋元諸家各出機杼，惟高士一洗陳迹，空諸所有，爲逸品中第一。非粏爲是法也，於不用工力之中，爲善用工力者所莫能及，故能獨臻其妙耳。董宗伯題倪畫云，江南士大夫家以有無爲清俗。余邇來苦心揣摩，終未能得其神理，有無清俗之言，洵不虛也。仿雲林。

題明清名家選勝

康熙甲午夏日，篋六大弟將南歸，所藏明末名家暨昭代選勝，彙爲一冊，共十六幅。吾弟細加甲乙，勿使魚目混珠，幸甚幸甚。余亦濫廁其二，筆墨疏陋，不足以當鉅觀。

仿設色大癡送朱星海之任

上洋朱君星海，以岐黃之術行於京師，聲名籍甚[三三]。江左業儒諸名家，到都門行醫者不少，惟星海用藥立方，所至輒效，頗有風送滕王之意。余方喜其業之有成，品之甚貴，忽作倅永寧，捧檄而喜，於甲午四月十一日就道。向館穀於余家，余送而正告之曰：「君爲醫則岐黃之事也，爲倅則服勞之事也，故無[三四]論大小，必思上不負國憲，下不病商民。凡錢糧經手，匪類盤詰，兼之公差絡繹，備辦解送，盤錯艱難，到手方知。子其勉旃。」星海甚服膺余言。果能如此，則官階日躋，另是一番面目。毋恃舊業，毋貪小利，克盡厥職，方得始終爲吾良友。 臨別贈畫贈言，勿以拙筆爲應酬之物而忽視之。

仿設色大癡爲趙堯日

畫須自成一家，仿古皆借境耳。昔人論詩畫云：「不似古人，則不是古；太似古人，則不是我。」元四家皆學董、巨，而所造各有本家體，故有冰寒於水之喻。堯日學畫苦心有年，未能入室，以其規摹一家，即受一家之拘束也。此幅擬大癡而脫去其本色，渾厚磅礴，即在蕭疏澹蕩中，未免貽笑於作家。余謂貽笑處即是進步，放翁詩云：「文

入妙來無過熟。」久之融成一片，勿拘拘於家數為也。

仿設色大癡巨幅李匡吉求贈

余先奉常贈公彙宋元諸家，定其體裁，摹其骨髓，縮成二十餘幅，名曰縮本，行間墨裏，精神三昧出焉。此大父一生得力處也。華亭宗伯題冊首云「小中見大」，又每幅重題賞鑒跋語，以見淵源授受之意。先奉常於己巳夏初忽以授余，其屬望也深矣。余是年三十[三五]有五，拜藏之後，將四十年，手摹心追。庚寅冬間，方悟小中見大之故，亦可以大中見小也。隨作是圖，而興會未純，旋作旋輟，又三四年於茲矣。近喜匡吉甥南來，極道青翁老公祖賞鑒之精，而偏有昌歜之好。余於此中追溯生平，頗有一知半解，敢於知音之前自匿其醜乎。勉為告竣，以博一粲。

仿北苑筆為匡吉

匡吉學畫於余二十年，古人成法皆能辨其源流，今人學力皆能別其緇素，惟用筆處為窠臼所拘，終未能掉臂遊行，余願其為透網之金鱗也。前苪任學博時，余贈以一冊，名曰《六法金針》。別七八年，名已大成。近奉最而來，以筆墨見示，六法能事已綱

舉目張。若動合機宜，平淡天真，別有一種生趣，似與宋元諸家尚隔一塵。今花封又在中州，舍此而去，定然飛騰變化。余尚慮其爲筆墨之障也，特再作北苑一圖。匡吉果能於意氣機之中、意氣機之外，精神貫注，提撕不忘，余雖老鈍，不足引道，然於此中不無此子相合，試於繁劇之際，流連一曠胸襟，則得一可以悟百，定智過其師矣。勉旃勉旃。

仿子久設色大幅爲沛翁殷大司馬

畫自家右丞以氣韻生動爲主，遂開南宗法派。北宋董、巨集其大成，元高、趙暨四家俱宗之。用意則渾樸中有超脱，用筆則剛健中含婀娜。不事粉飾而神彩出焉，不務矜奇而精神注焉。此爲得本之論也。沛翁以政事鉅公，爲風雅宗盟，其識力必有大過人者。每見必惓惓下問，余雖鈍拙，不敢自匿，竭其薄技，幸有以教之。

仿大癡秋山設色

宋元諸家千門萬户，豈能盡得其指歸，然必以董、巨法派爲正宗。深入而無間者，莫過於大癡。後來學人，在於指授如何、精進如何耳。余少侍先奉常，公每言「有明三百年來得大癡骨髓者，惟華亭董宗伯。苦心步趨，僅能不失面目。」雖係大父謙抑之

語，起視藝苑，知其說者罕矣。輪美問畫於余，以其深得維揚工力，以是言告之，進而求諸縮本，似有所省。余纘述先業，不可謂無指授，惜鈍根弱質，不能精進，何以爲輪美老馬引途也？勉作此圖，質諸高明，亦有合處否。

仿子久筆

八月既望，秋光甚佳，而余以養疴扃戶，未能領略。客有從虞山來，索余仿子久筆，宿諾甚久，强起勉作此圖。然子久高情逸韻，在身心俱忘、撒手懸崖而出，今余藥裏經旬，縱擺落一切，終爲病魔所牽，便與筆墨三昧有障。得失妍媸，旁觀者清，識者鑒之。

元四家異同論

昔人論文，有班、馬異同辨。余奉命作畫甚苦，適興有所觸，遂書臆見論之。畫中之趙吳興、高房山并絕元初，其所得宋人精奧處，另文以論。四家又起於二家之後者也。

仿巨然筆爲蕃兒

巨然衣鉢，惟吳仲圭傳之，筆力墨光，透出紙背，真蹟數百年，神采猶爲奕奕。余腕

弱筆鈍，久而未進。每墨浮而氣黯，由學之未純也。偶檢廢簏中，得紙爲薹兒作此，存之以觀後效[三六]。

仿大癡筆

大癡手筆平淡天真，其純任自然處，往往超於生熟之外。此中甘苦，有可學，有不可學，非伐毛洗髓者不知也。此圖暢春退直時寒夜[三七]所作，未能匠心，惟識者鑒之[三八]。

仿黃子久筆爲張南陰

西嶺春雲。余聞粵西多山少水，拔地插天，與此迥別。及於此者，寒山流水，另有一番登臨氣象矣。大癡得董、巨三昧，平淡天真，不尚奇峭，意在富春，烏目間也。吟樵奉命遠行，出守大郡，囑余仿此，置行篋中，攬峰巖之獨秀，思湖山之佳麗，兩者均有得也。特慚筆墨癡鈍，不足爲燕寢凝香之用耳。

仿大癡巨幅爲李憲臣

余見子久大幅，一爲《浮巒暖翠》，一爲《夏山圖》，筆墨位置，盡發其蘊。余向欲採

取二軸，運以體裁，彙成結構，以腕弱思淺，動而輒止，未能與之鏖戰也。憲臣先生與予同事數年，悃愊無華，氣誼敦洽，予之知音也。邇來功力稍進，不敢匿醜，經營慘淡者一載餘矣。今奉命爲粵東之行，迫促難辭，十日一山五日一水，何以副好友之意乎？急作此圖，歸之行篋中，以供清玩。予老來樂而不倦，南華羊城多奇山，先生歸述所見，予將爲先生再索枯腸，千巖萬壑，別開生面，藝苑中亦一美談也。書之以爲後訂。

煙巒秋爽仿荊關金明吉求

元季四家俱宗北宋，以大癡之筆，用山樵之格，便是荊、關遺意也。隨機而趣生，法無一定，邱壑煙雲，惟見渾厚磅礴之氣。北苑《夏景山口待渡圖》，用淺絳色，而墨妙愈顯，剛健婀娜，隱躍行間墨裏，不謂六法中道統相傳，不可移易如此。若以臆見窺測，便去千萬里，爲門外儠父，不獨逕庭而已。明吉以小卷問畫，余爲寫荊、關秋色，并以源流告之。并囑質之識者，以余言爲不謬否。

仿梅道人筆爲司民

世人論畫以筆墨，而用筆用墨必須辨其次第，審其純駁，從氣勢而定位置，從位置而加皴染。略[三九]一任意，便疥癩滿紙矣。每於梅道人有墨豬之誚，精深流逸之致茫然不解，何以得古人用心處？余急於此指出，得其三昧，即得北宋之三昧也。

仿小米筆爲司民

米家畫法，品格最高。得其衣鉢，惟高尚書有大乘氣象。元人中如方壺、郭天錫，皆具體而微者也。庚寅春暮夏初，余在暢春入直，晨光晚色，諸峰隱現出沒，有平淡天真之妙，方信南宮遺墨得此中真髓。揣摩成圖，可以忘倦，可以忘老。諸方評論云，可與北苑頡頏，雖大癡、山樵，猶遜一格，不虛也。

仿黃子久爲宗室柳泉

「清光咫尺五雲間，刻意臨摹且閉關。漫學癡翁求粉本，富春依舊有青山。」大癡畫至《富春》長卷，筆墨可謂化工。學之者須以神遇，不以迹求。若於位置、皴染研求成法，縱與子久形模相似，落落從上，諸大家不若是之拘也。此圖成後，偶有會心處，向

上拈出，平淡天真之妙，可深參而得之。

仿大癡筆爲唐益之

要仿元筆，須透宋法。宋人之法，一分不透，則元筆之趣，一分不出，毫釐千里之辨在此，子久三昧也。益翁文章政事之餘，旁及藝事，筆墨一道，亦從家學得之。相值都門，論心深爲契合。今將製錦南行矣，寫此奉贈。

仿大癡秋山

大癡愛佳山水，至虞山見其頗似富春，遂僑寓二十年，湖橋酒餅，至今猶傳勝事。吾谷楓林，爲秋山之勝，癡翁一生筆墨最得意處，所謂「峰巒渾厚，草木華滋」，於此可見古人之匠心矣。余侍直辦公之暇，偶作此圖，有客從虞山來，遂以持贈。質之具眼，有少分相合否。

仿大癡爲錢長黃之任新安

新安形勝地也。余前至秦中，驅車過洛陽，渡伊洛，四圍山色崚嶒，巨石俯瞰河流，曲折迤邐者數里，方知大癡《浮巒暖翠》《天池石壁》二圖之妙。過此而新安至矣。今

長黄官於茲土，與崔峒「寒山流水」之句恰相符合，可不作此爲賀乎。此行身在畫圖中，而又領略詩意，古稱花縣，何以過之。發軔可以卜報最也，請以拙筆爲左券。

仿大癡長卷爲鄭年上

畫法莫備於宋。至元人搜抉其義蘊，洗發其精神，實處轉鬆，奇中有淡，而真趣乃出。四家各有真髓，其中逸致橫生，天機透露，大癡尤精進頭陀也。余弱冠時，得先大父指授，方明董、巨正宗法派，於子久爲專師，今五十年矣。凡用筆之抑揚頓挫，用墨之濃淡枯濕，可解不可解處，有難以言傳者。余年來漸覺有會心處，悉於此卷發之。藝雖不工，而苦心一番，甘苦自知。謂我似古人，我不敢信；謂我不似古人，我亦不敢信也。研[四〇]心斯道者，或不以余言爲河漢耳。

仿大癡爲漢陽郡守郝子希

筆墨一道，同乎性情，非高曠中有真摯，則性情終不出也。余與子希先生論交垂三十年，回思渚陽襄國時，政事之暇，較藝論文，流連無虛日。年來又同官於京，過從爲更密矣。先生出守漢陽，以畫屬余，蹉跎年久，終未踐約。猶幸筋力未衰，可以應知己之

命。庚寅秋日，久雨初晴，辦公稍暇，鍵戶息機，吮筆揮毫者數日，方成此圖。雖未敢與作家相見，而解衣磅礴，以研求之思，發蒼莽之筆，間亦有得力處也。因風郵寄，以志遠懷。

仿梅道人爲雪巢

余憶戊寅冬，從豫章歸，溪山回抱，村墟歷落，頗似梅道人筆。刻意摹仿，未能夢見。十餘年來心神間有合處，方信古人得力，以天地爲師也。雪巢大弟就幕閩中，此行爲道所必經，奚囊中試攜此圖，渡錢塘江，過江郎山，�仙霞嶺，時一展觀，亦有一二脗合處否。

仿大癡設色

畫中設色之法，與用墨無異，全[四二]論火候，不在取色，而在取氣，故墨中有色，色中有墨。古人眼光直透紙背，大約在此。今人但取傅彩悦目，不問節腠，不入窾要，宜其浮而不實也。余作此圖，偶有所感，遂弁數語於首。

仿大癡九峰雪霽意爲張樸園先生

畫中雪景，唐以前但取形似而已。氣運生動，自摩詰開之，至宋李營邱，畫法大備，雪景之能事畢矣。大癡不取刻畫，平淡天真，別開生面，此又一變格也。余於雪景未經攻苦，諸家雖曾探索，終未夢見。此圖應樸園先生之命，客冬至秋，經營磅[四二]薄，乘暇渲染。冀得匠心之作，而手與心違，即於子久專師，以宋法未合，觚稜轉折處每爲筆使。何以得其三昧乎？質之識者，幸有以教我。

仿大癡爲顧南原

余與南原年道兄訂交已十年矣。南兄詩文，士林推重，余一見心折。間一出餘技，點染山水，與倪、黃心傳若合符節，其天資筆力，迴異尋常畫史也。篆學不輕示人，近余始得三四石刻，渾脫流麗，精嚴高古，無美不備，遠宗文三橋，近師顧雲美，更有出藍之妙。猶憶甲寅秋，步月虎邱，與雲美相遇，談心甚洽，囑留塔影園一日，以二章易余便面。實惜三十餘年，正慮其漫漶失真，得南兄重開生面，方信知過於師矣。南原酷嗜余筆，因追昔年佳話，促余作此圖，即用新章，亦不可不記也。

仿大癡設色爲賈毅庵

畫法與詩文相通，必有書卷氣，而後可以言畫。右丞「詩中有畫，畫中有詩」，唐宋以來悉宗之。若不知其源流，則與販夫牧豎何異也。其中可以通性情，釋憂鬱，畫者不自知，觀畫者得從而知之，非巨眼卓識，不能會及此矣。毅庵博學好古，於拙筆有癖嗜，余不敢自任，而不能却其請，爲仿大癡筆意，其中妍媸，知者自能辨之。

仿設色倪黃

壬辰春正望後，燈事方闌，料峭愈烈，銜杯呵凍，放筆作此圖。似有荆、關筆意，而風趣用元人本色。此倪、黃棄臼，未能純熟脫化也。傅以淺色，恐益增其累耳。

仿大癡筆

古人用筆，意在筆先，然妙處在藏鋒不露。元之四家，化渾厚爲瀟灑，變剛勁爲和柔，正藏鋒之意也。子久尤得其要，可及可到處，正不可及不可到處。個中三昧，在深參而自會之。

送勵南湖畫冊十幅

畫雖一藝，而氣合書卷，道通心性，非深於契合者，不輕以此爲酬酢也。宋元諸家，俱有源委，其所投贈，無不寄託深遠。仿其意者，曠然有遐思焉，而後可以從事。南湖先生與余同直暢春，積有歲月，著作承明，揚扢風雅，先生所以自得，與余之所以受教於先生者，久欲傾倒。戊子冬日，值其四十懸弧之辰，非平常祝嘏之詞所能盡也，東坡詩云「我從公遊非一日，不覺青山映黃髮」爰寫一册，以志岡陵之盛云。

仿松雪大年筆意

「天空浮修眉，濃綠畫新就。」此昌黎詩也。余和樹百弟[四三]一絕句，以廣其後二語有合處，因仿松雪、大年筆意，并録拙詠於後。「眼飽長安花欲燃，却教愁絶路三千。

竹深處處鶯啼緑，輸與江南四月天。」

仿王叔明長卷

都城之西，層峰疊翠，其龍脈自太行蜿蜒而來，起伏結聚，山麓平川，回環幾十里，芳樹甘泉，金莖紫氣，瑰麗鬱葱，御苑在焉。得茅茨土階之意，而仍有蓬萊閬苑之觀。

置身其際，盛世之遭逢也。余忝列清班，簪筆入直，晨光夕照，領略多年。近接禁地之清華，遠眺高峰之爽秀，曠然會心，能不濡毫吮墨乎。有真山水可以見真筆墨，有真筆墨可以發真文章，古人如是，景行而私淑之，庶幾其有得焉。此圖經年而成，頗費經營，識者流覽此中瑕瑜，應有定鑒耳。康熙戊子長夏，題於海甸寓直。

仿大癡卷

董、巨畫法三昧，一變而爲子久，張伯雨題云「精進頭陀，以巨然爲師」，真深知子久者。學古之家，代不乏人，而出藍者無幾。宋元以來，宗旨授受，不過數人而已。明季一代，惟董宗伯得大癡神髓，猶文起八代之衰也。先奉常親炙於華亭，於《陡壑密林》《富春長卷》，爲子久作諸粉本中探驪珠，獨開生面。余少侍先大父，得聞緒論，又酷嗜筆墨，東塗西抹，將五十年。初恨不似古人，今又不敢似古人，然求出藍之道，終不可得也。又今人多喜談設色，然古人五墨法，如風行水面，自然成文，荒率蒼莽之致，非可學而至。余故數年前作此長卷，久弆未出，今敢以公諸同好。

仿淡墨雲林

仿雲林，筆最忌有儋父氣，作意生淡，又失之偏枯，俱非佳境。立藁時從大意看出，皴染時從眼光得來，庶幾於古人氣機，不大相逕庭矣。

仿梅道人長卷

畫有五品，神、逸爲上。然神之與逸不能相兼，非具有扛鼎之力、貫虱之巧，則難至也。元季梅道人，傳巨然衣鉢。余見《溪山無盡》《關山秋霽》二圖，皆爲得其髓者。余初學之[四四]茫然未解，既而知循序漸進之法，體裁以正其規，渲染以合其氣，不懈不促，不脫不黏，然後筆力墨花油然而生。今人以潑墨爲能，工力爲上。以爲有成法，此不知庵主者；以爲無成法，亦不知庵主者也。於此研求，庶幾於神、逸之門不至望洋。明季惟白石翁最得梅道人法，詩云「梅花庵主墨精神，七十年來未用真」可謂深知而篤信者矣。

學思翁仿子久法

董宗伯畫不類大癡，而其骨格風味則純乎子久也。石谷子嘗與余言，寫時不問粗

細，但看出進大意，煩簡亦不拘成見，任筆所之，由意得情，隨境生巧，氣韻一來便止。

此最合先生後熟之意，余作此圖，以斯言弁其首。

仿趙大年

惠崇《江南春》，寫田家山家之景。大年畫法悉本此意，而纖妍淡冶中，更開跌宕超逸之致。學者須味其筆墨，勿但於柳暗花明中求之。

仿董巨筆

畫中有董、巨，猶吾儒之有孔、顏也。余少侍先奉常，并私淑思翁，近始略得津涯。方知初起處，從無畫看出有畫，即從有畫看到無畫，爲成性存存宗旨。董、巨得其全，四家具體，故亦稱大家。

仿小米筆

山水蒼茫之變化，取其神與意。元章峰巒，以墨運點，積點成文，呼吸濃淡，進退厚薄，無一非法，無一執法。觀米家畫者，止知其融成一片，而不知條分縷析中，在在皆靈機也。米友仁稱爲小米，最得家傳，結構比老米稍可摹擬，而古秀另有風韻，猶書中羲、

獻也。宋太宰為收藏家，聞有名畫，余未之見。爾載世兄以同里得觀，囑筆亦仿米意。

余未經寓目，古人神髓豈能夢見，以意為之，聊博噴飯可爾。

仿大癡設色秋山與向若

大癡《秋山》，向藏京口張修羽家。先奉常曾見之，云氣運生動，墨飛色化，平淡天真，包含奇趣，為大癡生平合作，目所僅見。興朝以來，杳不可即，如阿閦佛光，一見不復再見。幾十年間，追憶祖訓，回環夢寐。茲就見過大癡各圖，參以管窺之見，點染成文。愚者千慮，或有一得，不至與癡翁大相逕庭耳。

仿梅道人與陳七

筆不用煩，要取煩中之簡；墨須用淡，要取淡中之濃。要於位置間架處，步步得宜，方得元人三昧。如命意不高，眼光不到，雖渲染周緻，終屬隔膜。梅道人潑墨，學者甚多，皆粗服亂頭，揮灑以自鳴得意，於節節肯綮處，全未夢見，無怪乎有墨豬之誚也。

己丑中秋，乍霽新涼，興會所適，因作是圖，并書以弁其首。

仿設色小米

宋元各家俱於實處取氣，惟米家於虛中取氣，然虛中之實，節節有呼吸，有照應。靈機活潑，全要於筆墨之外，有餘不盡，方無罣礙。至色隨氣轉，陰晴顯晦，全從眼光體認而出。最忌執一之見。粗豪之筆，須細參之。

仿大癡秋山

己丑九月之杪，寒風迅發，秋雪滿山，黃葉丹楓，翠巖森列，勃學士之高懷，感騷人之離思，正其時也。余以清署公冗，久疏筆硯，今將入直，興復不淺，作《秋山圖》寓意。上林簪筆與，[四五]湖橋縱酒處境不同，而心跡則一。識者取其意，恕其學可爾。

仿梅道人

貧且勞，人之所惡也。然爲貧與勞之所役，以之移性情，隳意氣，則與道漸遠，無以表我之真樂矣。余碌碌清署，補衣節食，忘老辦公，時以典禮候直，寄跡蕭寺，篝燈揮灑，長箋短幅，不問所從來。偶憶[四六]古人得意處，放筆爲之，夜分樂成，欣然就寢，一枕黑甜，不知東方之既白矣。因仿梅道人筆，識之。

仿大癡水墨長卷

筆墨一道，用意爲尚。而意之所至，一點精神，在微茫此三子間，隱躍欲出。大癡一生得力處，全在於此。畫家不解其故，必曰某處是其用意，某處是其著力，而於濡毫吮墨，隨機應變，行乎所不得行，止乎所不得止，火候到而呼吸靈，全幅片段自然活現，有不知其然而然者，則茫然未之講也。毓東於六法中揣摩精進，論古亦極淹博，余慮其執而未化也。偶來相訪，而拙卷適成，遂以此言告之，恍然有得。從此以後，眼光當陵轢諸家，以是言爲左券。

畫家總論題畫呈八叔父

畫家自晉唐以來，代有名家。若其理趣兼到，右丞始發其蘊。至宋有董、巨、規矩準繩大備矣。沿習既久，傳其遺法而各見其能，發其新思而各創其格。如南宋之劉、李、馬、夏，非不驚心炫目，有刻畫精巧處[四七]。與董、巨、老米之元氣磅礡，則大小不覺逕庭矣。元季趙吳興發藻麗於渾厚之中，高房山示變化於筆墨之表，與董、巨、米家精神爲一家眷屬。以後黃、王、倪、吳，闡發其旨，各有言外意。吳興、房山之學，方見祖

述，不虛董、巨、二米之傳，益信淵源有自矣。八叔父問南宗正派，敢以是對，并寫四家大意，彙為一軸，以作證明。若可留諸清秘，公餘擬再作兩宋兩元，為正宗全觀，冀略存古人面目，未識有合於法鑒否。推蓬係宣和裱法，另橫一紙於前，并題數語。此畫始於壬辰夏五月，至癸巳六月竣事。

仿設色大癡秋山

六法一道，非惟習之為難，知之為最難；非惟知之為難，行之為尤難也。余於此中磨練有年，方知古人成就一幅，必簡鍊以為揣摩，於清剛浩氣中，具有一種流麗斐亹之致。非可以一蹴而至。學大癡者，宜深思之。

仿大癡筆為輪美

東坡詩云「論畫以形似，見與兒童鄰」，甚為古今畫家下箴砭也。大癡論畫有二十餘條，亦是此意。蓋山無定形，畫不問樹，高卑定位而機趣生，皴染合宜而精神現，自然平淡天真，如篆如籀，蕭疏宕逸，無此三子塵俗氣。豈筆墨章程，所能量其淺深耶。輪美問畫於余，余以此告之，即寫是圖以授之，意欲於大癡心法竊效一二耳。雖然，畫家工

力有不得不形似者，遇事遇時，摹擬刻畫，以傳盛事，方見皇皇蹈屬之妙。但得意，得氣，得機，則無美不臻矣。誰知之而誰信之，輪美亦極於此中留心，勉旃勉旃。癸巳夏五月寫，時年七十有二。

又仿大癡設色爲輪美

大癡畫以平淡天真爲主，有時傅彩粲爛，高華流麗，儼如松雪，所以達其渾厚之意、華滋之氣也。段落高逸，模寫〔四八〕瀟灑，自有一種天機活潑，隱現出没於其間。學者得其意而師之，有何積習之染不清、微細之惑不除乎？余弱冠時，得聞先贈公大父訓，迄今五十餘年矣，所學者大癡也，所傳者大癡也。華亭血脈，金針微度，在此而已。因知時流雜派，倡種流傳，犯之爲終身之疾，不可嚮邇。特此作圖，以授輪美，知其有志探索，又明慧過人，自能爲宋元大家開一生面，無負我意，勉旃勉旃。

仿設色倪黃爲劉懷遠

聲音一道，未嘗不與畫通。音之清濁，猶畫之氣韻也。音之品節，猶畫之間架也。音之出落，猶畫之筆墨也。劉兄懷遠於吴中少有盛名，遊於省會，自齊魯而迄京師，所

至俱推絕詣。余觀其爲人靜深有致，無刻不辨宮商、別聲調，間一出其技，舉坐傾倒，公卿大夫俱爲美談，非思深而力到，能至此乎？余性不耐與人畫，至懷遠而不覺技癢，亦宗先反後和之意也。

大橫披仿設色大癡爲明凱功

余於筆墨一道，少成若天性，本無師承，誦讀之暇，日侍先大父贈公，得聞緒論，久之於宋元傳授貫穿處，胸中如有所據，發之以學文，推之以觀物，皆用此理。每至無可用心處，間一揮灑，成片幅便面，無求知於人之心，人亦不吾知也。甲午秋間，奉命入直，以草野之筆，日達於至尊之前，殊出意外。生平毫無寸長，稍解筆墨，皇上天縱神靈，鑒賞於牝牡驪黃之外，反復益增惶悚，謹遵先賢遺意，吾斯之未能信而已。都門風雅，宗匠所集，間有知我者，余不敢自諉，亦不敢自棄，竭其薄技，歸之清秘，以供捧腹，不敢以此求名邀譽也。

擬設色雲林小幅

學畫至雲林，用不著一點工力，有意無意之間，與古人氣運相爲合撰而已。至設色

更深一層，不在取色而在取氣，點染精神，皆借用。推而至於別家，當必精光四射，磅礴於心手。其實與著意、不著意處同一得力。學者無過用其心，亦無誤用其心，庶幾近之。

仿倪黃設色小卷爲司民

司民少有文譽，弈更擅場。自丁丑夏至婁，館於余家數年。余試以畫叩之，若金石之於節奏，林泉之於聲響，無不應也。余方知斯理可以一貫，無怪乎司民之弈所至[四九]，輒傾倒也。庚寅秋入楚，睽隔者五年。今復來京，弈學更進，畫理明了，不減於昔，爲人風雅驚座，殆又過之。以後相識滿天下，見其風韻，猶存恨知心之晚耳。作是卷以贈之。

仿黃鶴山樵巨幅寄依文

黃鶴山樵，元四家中爲空前絕後之筆。其初酷似其舅趙吳興，從右丞輞川粉本得來，後[五〇]從董、巨發出筆墨大源頭，乃一變本家法，出沒變化，莫可端倪。不過以右丞之體，推董、巨之用。而學者拘於見聞，謂山樵離奇夭矯，別有一種新裁。而董、巨之精

神不復講求，山樵之本領終歸烏有。於是右丞之氣運生動，爲紙上浮談矣。聞親家爲新安風雅巨擘，今寓維揚，意欲昌明斯道，而慮振興之無人也。飛書來問山樵筆，并寄側理，余就所見作此圖，并以是語告之。

仿董北苑玉培贈司民

余從大癡入門，漸有進步，欲竟其學，公餘輒究心董、巨，此得本莫愁末之意也。先定體勢，後加點染，俱要以氣行乎其間，如風行水上，自然成文。用筆運墨之間，豈可強而致、躁而得耶。玉培有佳紙，藏弄數年，出以索畫，余亦經營經歲，垂成而忽歸司民，縑素輾轉，各有所屬，不可不紀其始。

題丹思畫册仿叔明

畫如四始與六義，未掃俗腸便爲累。青山幻出平中奇，強健婀娜審真僞。此理山樵深得之，扛鼎力中有嫵媚。老而篤好不知疲，譬如小户飲輒醉。寫以贈君君一噱，僧寮又聽鐘聲至。

仿萬壑松風

「萬壑松風，百灘流水。意在機先，筆隨心止。聲光閃爍，宋人之髓。溯流董巨，六法如是。松雪偶題，莫辨朱紫。標識煇煌，千秋有美。須審毫釐，莫別遠邇。極深研幾，竿頭一縋。」此圖以趙松雪題，董宗伯遂目為趙作，識者駁之，至今為疑。余以為此賞鑒家之言，若論畫法，惟求宗旨，何論宋元。茲特取畫中之意，寫出示丹思，以見羹牆窹寐云爾。

仿范華原

「終南亙地脈，遠翠落人間。馬跡隨雲轉，客心入嶂間。晴沙橫古渡，槲葉滿深山。領略高秋意，歸來但閉關。」余癸西秦中典試，路經函谷、太華，直至省會，仰眺終南，山勢雄傑，真百二氣象也。海澨寓窗，追憶此景，輒仿范華原筆意，而繼之以詩。

畫設色高房山

房山畫法，傳董、米衣鉢，而自成一家，又在董、米之外。學者竊取氣機，刻意摹仿，已落後一著矣。嘗讀雪竇頌古云：「江南春風吹不起，鷓鴣啼在深花裏。三級浪高魚

化龍，癡人猶戽夜塘水。」解此意者，可以學房山，即可以學董、米也。

瀟湘夜雨圖

「畫裏瀟湘雨氣賒，茅堂深閉暗山家。何人却艤滄江棹，一夜篷窗伴葦花。」米南宮之《瀟湘夜雨圖》，余未之見。己卯夏日，余愁戚中，玉培過訪，借高尚書筆法寫此釋悶，不計工拙也。

仿子久擬北苑夏山圖

壬辰小春，大內見子久《擬北苑夏山圖》，爲世所希有，愛慕之切，時不去念，暗中摹索，亦生平好尚意也。適象山賢契遣伻到京，簡詩惠問備悉。年登三十，覓揆之辰在即，遺以爲贈。

溪橋流水圖

南溪年世兄篤好風雅，於余畫有嗜痂之癖。相訂有年，今筮仕將行，又莅鄴臺名勝，特作此圖，以踐前約，併志□賀。康熙戊子小春，仿大癡筆。

虞山圖

懸老道世長兄移家就館虞山，與余經年相別。己巳長至，扁舟過訪，雨窗翦燭，談心慶快，得未曾有。欲余寫虞山大意，遂仿子久筆作此圖。

仿梅道人

巨然衣鉢傳之梅道人，惟明季白石翁深得其妙。余偶一仿之，於菴主法門或不至望洋也。康熙癸巳秋日，於京邸縠詒堂。

畫贈石谷山水

石谷先生長余十載，於六法中精研貫穿，獨闢蠶叢，其詣已臻上乘矣。辛未後，在京邸相往來，每晤必較論先奉常延至拙修堂數載，余時共辰夕，竊聞緒論。辛巳爲先生七秩大壽，余作竟日。余於此道中雖係家學，然一知半解，皆他山之助也。此圖，恐以荒陋見笑大方，遲迴者久之。今閱二載，養疴休沐，復加點染，就正之念甚切，不敢自匿其醜。茲奉塵左右，惟先生爲正其疵謬，庶如金篦利翳耳。康熙癸未初秋。

校勘記

〔一〕「華亭」原闕，據稿本、抄本補。

〔二〕「也」，稿本、抄本作「色」。

〔三〕「竟」，稿本、抄本作「經」。

〔四〕「逮」，稿本、抄本作「迨」。

〔五〕「粲」，稿本、抄本作「笑」。

〔六〕「弗」，稿本、抄本作「勿」。

〔七〕「兩」，稿本、抄本作「輛」。

〔八〕「宗」，稿本、抄本作「家」。

〔九〕「兄」原闕，據稿本、抄本補。

〔一○〕「五」原闕，據稿本、抄本補。

〔一一〕「是」，稿本、抄本作「此」。

〔一二〕「八」，稿本作「七」。

〔一三〕「舒」，稿本、抄本作「抒」。

〔二八〕「新構一齋」，稿本作「構一新齋」。

〔二七〕「較甚於前，余冗中呵凍」原作「較甚於余前，冗中呵凍」，據稿本、抄本改。

〔二六〕「巨」，稿本、抄本作「具」。

〔二五〕「趣」，稿本作「趨」。

〔二四〕「寫」原作「墨」，據稿本改。

〔二三〕「趣」，稿本作「趨」。

〔二二〕「曲」原作「回」，據稿本改。

〔二一〕「功」，稿本作、抄本作「工」。

〔二〇〕「并」，稿本作「亦」。

〔一九〕「荼苦」原闕，據稿本補。

〔一八〕「窀穸」原作「荼苦」，據稿本改。

〔一七〕「蕢」，稿本、抄本闕。

〔一六〕「年老」，稿本、抄本作「老年」。

〔一五〕「幸」原闕，據稿本、抄本補。

〔一四〕「頌」原作「煩」，據稿本改。

〔二九〕「披」，稿本作、抄本作「疲」。

〔三〇〕「天性」，稿本作、抄本作「性天」。

〔三一〕「圍」原作「圗」，據稿本改。

〔三二〕「似」原闕，據稿本、抄本補。

〔三三〕「籍甚」，稿本作「藉藉」，抄本作「籍籍」。

〔三四〕「故」，稿本作「官」。

〔三五〕「三十」，稿本、抄本作「卅」。

〔三六〕「存之以觀後效」後，抄本作「康熙丙子重陽後三日，麓臺識」。

〔三七〕「夜」原作「暑」，據抄本改。

〔三八〕「惟識者鑒之」後，抄本作「康熙戊子冬日，畫并題，王原祁」。

〔三九〕「略」原闕，據《麓臺題畫稿》補。

〔四〇〕「研」，《麓臺題畫稿》作「究」。

〔四一〕「全」原闕，據《麓臺題畫稿》補。

〔四二〕「磅」，《麓臺題畫稿》作「」。

〔四三〕「弟」原作「第」，據《麓臺題畫稿》改。

〔四四〕「之」原闕，據《麓臺題畫稿》補。

〔四五〕「與」原闕，據《麓臺題畫稿》補。

〔四六〕「憶」，《麓臺題畫稿》作「意」。

〔四七〕「處」原闕，據《麓臺題畫稿》補。

〔四八〕「模寫」原作「寫模」，據《麓臺題畫稿》補。

〔四九〕「至」原作「以」，據《麓臺題畫稿》改。

〔五〇〕「後」原闕，據《麓臺題畫稿》補。

王司農題畫錄下

仿黃鶴山樵秋山讀書圖

黃鶴山樵有《秋山蕭寺圖》，先奉常嘗見之，云筆墨設色之妙，爲山樵平生傑作，惜已歸秦藏，不可復覯矣。甲戌夏，東嶼姊丈瀕行，屬余作《秋山讀書圖》，丹黃點染，亦欲師其大意，恐私智卜度，終未能夢見萬一也。凡閱兩寒暑而成，特令匡甥寄歸，爲我轉質之識者。康熙丙子七月既望。

仿趙大年江南春參松雪筆意

趙大年學惠崇法，成一家眷屬。昔人謂其纖妍淡冶，真得春光明媚之象。但所歷不越數百里，無名山大川氣勢耳。今參以松雪筆意，峰巒雲樹，宛然相合，方知大年筆墨，仍不出董、巨宗風，非描頭畫角者可比，所以爲可貴耳。丁亥清和，扈從北發，舟中與司民徐兄手譚之暇，輒爲點染，漫成此圖，至中秋告竣。聊以發紓性情，不復計工

拙也。

仿北苑龍宿郊民圖

己丑春初，暢春園新築直廬，余於外直暫假，雨窗鍊筆，寫北苑《龍宿郊民圖》大意。

仿大癡

康熙乙亥中秋，積雨初霽，茶菴老叔過訪，屬仿大癡筆意，作此請正。

舟次所作

此圖余戊寅、己卯間在舟次所作，未經題識，不知何往。入都以來，已不復記憶。近匪莪老先生攜以見示，恍然如昨。拙筆逢賞音，雖燕石亦與美玉同觀，可免覆瓿，亦幸事也。因題於畫右，康熙壬午清和。

用高尚書法寫少陵詩意

「百年地僻柴門迥，五月江深草閣寒。」余內子春在都為匡吉甥曾寫此詩意，付一

友裝潢，旋即失去，匡吉頗以爲恨。癸未春，同舟至邗，道筆墨之勝，興到時復作此圖，亦了前番公案也。

仿大癡秋山圖

余與台兄爲洪都之行，儀真舟次，已作《高岫晴煙圖》。既而溯大江，至彭蠡，望九華、匡廬諸山，巖巒奇秀，應接不暇。因思先奉常稱大癡《秋山圖》蒼翠丹黄，神逸超絕今古，惜未得一見。若以此景值秋光，必於是圖有脗合也。於此興復不淺，援筆博粲。

戊寅嘉平。

仿梅道人秋山圖

荆濤年道契就選來都，留之邸舍，得共晨夕，筆墨之雅，嗜好忘倦。每觀余仿宋元諸家，有會心處。閒一作樹石，斐然成章，可入吾門矣。秋初，又試於司馬，已入干城之選，顧以違養經年，暫歸觀省。余爲作梅道人《秋山》送之，歸而懸諸北堂，以申南山之頌，亦閒居上壽意也。康熙丙戌小春。

仿倪黄筆意

「山色向南去，溪聲自北來。幽居可招隱，落葉點蒼苔。」康熙丙子中秋，仿倪、黄筆意。

爲王在陸

余本不善畫，又性成懶僻，友人屬筆者，每經年庋閣置之。此圖在渚陽時已諾王在陸道兄，而久未踐約。今秋相遇都門，晨夕幾半載，酒酣耳熱，必命握管，始獲告竣。少陵云「能事不受相促迫」，王宰始肯留真蹟」，在陸兄之索余畫，無乃太促乎。然數年成約，不爲不久。因暇而索筆墨，亦所以策余之懶也。識之畫端，以博一粲。時康熙丁卯十月既望，畫於京師邸舍。

仿山樵林泉清集丹臺春曉二圖意

黄鶴山樵爲趙吳興之甥，酷似其舅。後乃一變其法，入董、巨三昧，可稱智過其師。雲林有筆力扛鼎之詠，不虛也。余先奉常舊藏有《林泉清集》《丹臺春曉》二圖，自幼至老，觀摩已久。今作此圖，冀欲得其萬一入室初機也。丁亥六月朔日，題於海澱寓直。

仿米家雲山

寫米家法，布置須一氣呵成，點染須五墨攢簇，方見用筆用墨潑中帶惜、由淡入濃之妙。若參得其意，於元季諸家無所不可耳。康熙丁亥冬日，寫於海澱寓直并題。

仿古脱古法

畫道與文章相通，仿古中又須脱古，方見一家筆墨。畫雖小藝，所以可觀也。余與忍翁老伯論此，深爲印可。今春士老道翁兄以省覲暫歸，出紙索筆，因作是圖就正有道，必更有以教我矣。康熙庚辰上巳，仿大癡。

仿大癡筆意贈王忍菴

忍翁先生文章重海内，著述之餘，兼精六法，每珍秘不肯示人。近見閩游二册，筆墨勁逸，方知文人游戲，無所不可。憶戊午歲，先生偶見拙筆，謬加獎借，以古人相期許。後十年，復見拙筆，曰近之矣，猶有進。客冬過訪，似所仿宋元六幀奉教，先生擊節不置，力索二圖。余鈍拙茫昧，自顧宛如初學，而先生三十年品題似有次第，即以爲印證可乎。遵命呈政。

仿大癡秋山圖

大癡《秋山》，曾聞之先大父云，少時在京口見過，爲諸合作中所未有。星移物換，世歷滄桑，百年以來，竟不得留傳海內矣。余在暢春寓直，研弄筆墨，即思此言，於大癡畫法中求其三昧，不脫不粘，庶幾遇之。敢以質諸識者，或亦撫然一笑乎。康熙己丑嘉平，畫并題。

仿惠崇江南春

「上林處處香翠，繞澗恩波自天。想見江南風景，紅亭綠水依然。」康熙四十七年四月四日，仿惠崇筆，時年六十有七。

仿大癡

畫家學董、巨，從大癡入門，爲極正之格。以大癡平淡天真，不放一分力量，而力量具足；不求一毫姿致，而姿致橫生。此可爲知者道，難與俗人言也。余本不善畫，以大癡一家家學師承有自，間一寫其法，與知音討論。可與語者，近得吾毓東道契，斯學從此不孤矣。古人有質疑辨難之法，試以此意尋繹之，毓東必有爲余啓發者，透網脫穎，

余將退舍避之矣。康熙丙戌冬日。

仿大癡

余前兩次扈從，毓東道契每索拙筆，未有以應。今同爲武林之行，晨夕半月，譚詩論畫，風雅之興，頗爲不孤。濡毫吮墨，遂作此圖，亦湖山良友之一助也。丁亥清和，仿大癡筆。

紅香夾岸圖

「桃花爛漫入春闌，三月紅香夾岸看。不逐漁人尋避隱，還從江上理綸竿。」畫以達情，詩以言志。此圖棄匣已久，今早乘興告竣，并系以詩。庚寅王正下旬。

西窗消永圖

「幾年夢裏江南月，一片相思寄碧雲。此日西窗消永畫，青山筆底落秋旻。」余與瞿亭道長兄相別七載，近於長安客舍樽酒言歡，晨夕風雨無間，大快離索之思矣。出繭紙索畫，仿大癡筆意，以應其請，情見乎辭。康熙丁卯七月上浣。

昔大癡道人自題《陡壑密林》爲生平合作，云非筆之工、墨之妙，乃紙之善耳。此

仿大癡筆爲衛仲叔祖

衛翁叔祖卜廬南園，有山林泉石之思，三年前新構樂成，出側理見付，索余一圖。余南北驅馳，客春于役關中，歸又爲塵冗糾牽，未遑應命。近余復入都，話別，適叔祖靜攝軒中，倚榻晤對，笑謂余曰：「子又將行矣。能踐三年之約，令吾臥游，以當《七發》乎？」余承命濡毫，作此圖請正。時康熙辛酉夏五上浣，仿大癡筆於南園潭影軒。

仿倪黄筆意

敬六老表姪索余畫甚久，以侍直暢春，不遑點染，蹉跎累月。茲榮發首途，寫倪、黄筆意，勉以馳賀。畫雖小道，然澹宕中有精深，小亦可以喻大也。奏最非遠，拭目以俟，再當竭其薄技耳。康熙戊子春閏。

仿大癡兼趙大年江南春意

古人畫道精深之後，自成一家，不爲成法羈絆。如董華亭之於大癡，本生平私淑者，乃至仿摹用意得其神，不求其形，或倪、黄，或趙，兼而有之，蒼淡秀潤，無所不可，所

謂「出入於規矩之中，神明於規矩之外」也。余春初以積勞靜攝，扃户謝客，玉培以側理爲雨翁老親家老先生索筆，余正在畏熱惡寒中，不敢自匿其醜，因以此意作之，以博識者噴飯耳。康熙庚寅花朝，畫畢後題。

仿高尚書雲山圖

此圖仿高尚書《雲山》，余丙子春雨窗所作。是日諸友俱集寓齋，聯吟手談，爭欲得之，不意歸於蕢兒。年來往來南北，遂致庋閣，余亦不復記憶。今辛巳九秋，蕢又將南歸，出此請題，余再加點染，并識歲月云。

仿倪高士灘聲漕漕雜雨聲圖

倪高士《灘聲漕漕雜雨聲圖》，董宗伯最得力於此，每見臨摹題跋，而雲林真本未得一覯。瀛洲問渡，候潮得暇，司民屬余爲念澄道兄寫此意。筆癡墨鈍，不足當一粲也。

大癡小幅

愛翁曾叔祖，吾婁之碩果也。年八十矣，忽乘興游京師，家中堂館之精舍，居月餘

而爲陰雨所苦，接淅而行，堅留不可，云必得余拙筆爲快。頹唐之筆，何足以辱尊長？且行色匆匆，余又王事無暇點染，勉作大癡小幅，以資家鄉語柄，真米老所謂「慚惶煞人」也。康熙乙未七月望前畫并題，時年七十有四。

液萃

第一幅仿董北苑。六法中「氣韻生動」，至北苑而神逸兼到，體裁渾厚，波瀾老成，開以後諸家法門，學者罕觀其涯際。余所見半幅董源及《萬壑松風》《夏景山口待渡卷》，皆畫中金針也。學不師古，如夜行無火，未見者無論，幸而得見，不求意而求迹，余以爲未必然。余奉勑作董源設色大幅，未敢成稿，先以試筆并識之。

第二幅仿黃大癡。張伯雨題大癡畫云：「峰巒渾厚，草木華滋。以畫法論，大癡非癡，豈精進頭陀，而以釋巨然爲師者耶？」余仿其意并録數語。

第三幅仿趙松雪。「桃源處處是仙蹤，雲外樓臺倚碧松。惟有吳興老承旨，毫端湧出翠芙蓉。」趙松雪畫爲元季諸家之冠，尤長於青緑山水。然妙處不在工而在逸。余《雨窗漫筆》論設色，不取色而取氣，亦此意也。知此可以觀《鵲華秋色卷》矣。

第四幅仿高房山。董宗伯評房山畫，稱其平淡近於董、米，與子昂并絕。余亦學步，久而未成，方信古今人不相及也。

第五幅仿黄鶴山樵。叔明少學右丞，後酷似吳興，得董、巨墨法，方變化本家體，瑣細處有淋漓，蒼莽中有嫵媚，所謂奇而一歸於正者。雲林贈以詩云「王侯筆力能扛鼎，五百年來無此人」不虛也。

第六幅仿一峰老人。大癡畫經營位置可學，而至其荒率蒼莽不可學，而至平林層岡、沙水容與、尤出人意表，妙在著意不著意間，如《姚江曉色》《沙磧圖》是也。若不會本源，臆見揣摩，疲精竭力以學之，未免刻舟求劍矣。

第七幅仿雲林設色。雲林畫法，一樹一石，皆從學問性情流出，不當作畫觀。至其設色，猶借意也。董宗伯試一作之，能得其髓。先奉常仿作《秋山》，最爲得意。謹識於後。

第八幅仿巨然。巨然在北苑之後，取其氣勢，而觚稜轉折，融和澹蕩，脫盡力量之迹。元季大癡、梅道人皆得其神髓者也。此圖取《溪山行旅》《煙浮遠岫》意，而運氣未能舒展。若云紙澀拒筆，則自誘矣。

第九幅仿黃大癡。大癡元人筆，畫法得宋派。筆花墨瀋間，眼光窮天界。陡壑密

林圖，可解不可解。一望皆篆籀，下士笑而怪。尋繹有其人，食之足沉瀣。余仿大癡，

題此質之識者。

第十幅仿梅道人。「梅花菴主墨精神，七十年來用未真」，此石田句也。石田學巨

然，得梅道人衣鉢，欲發現生平得力處，故有此語，然猶遜謝若此。余方望涯涉津，欲希

蹤古人，其可得耶。

第十一幅仿黃大癡。「荆關遺意，大癡則之。容與渾厚，自見嵁崎。刻劃圭角，纖

巧韋脂。以言斯道，皆非所宜。學人須慎，毫釐有差。天池石壁，粉本吾師。」大癡天

池石壁有專圖，《浮巒暖翠》中亦用此景，皆傳作也。誤用者每蹈習氣，故作箴語。

第十二幅仿倪高士。董宗伯題雲林畫云，江南士大夫，以有無爲清俗，卷帙中不可

少此筆也。今真虎難覯，欲摹其筆，輒百不得一。此亦清潤可喜。

總跋：匡吉甥篤學嗜古，從余學畫有年，筆力清剛，知見甚正。楷模董、巨、倪、黃

正宗，屬余仿八家，名曰《液萃》。余信手塗抹，稍有形似者，弁之曰仿某氏，如癡人説

夢、夏蟲話冰，不足道矣。耳目心思，何所不到，出入諸賢三昧，闖盡韲叢，頓開生面，良

工苦心，端有厚望，不必問塗於老馬也。康熙乙酉重陽日，題於縠詒堂。

仿元季六家推篷卷

畫道筆法機趣，至元人發露已極。高敬彥、趙松雪暨黃、王、吳、倪四家共爲元季六大家。此皆得董、巨精髓，傳其衣鉢者也。余苦心三十餘年，終未夢見。茲就臆見，仿各家大意，以自驗其所得，未知境詣如何。石帆龔先生，爲余中表尊行。游於京師，摘詞立品，人爭重之，而先生不爲意，顧惟余畫是好。兩年以來，余退食之暇，輒來過訪，風雨晦明，談心晨夕，殆寒暑無間也。余爲作畫甚多，此仿元人六幅，云將彙成長卷，歸以奉尊慈施太夫人，預爲八袠岡陵之祝，先生之孝思深矣。昔人有云「烹龍爲炙玉爲酒，鶴髮初生千萬壽」，子之奉親必如此，方見綵服承歡之盛。拙筆聊可覆瓿，將毋無乃不稱，然樂山樂水樂壽在焉，以此彰令德，祝遐齡，奚爲不可，又何計其工拙乎。康熙癸未清和月。

意止齋圖卷爲敬立表叔作

「五柳先生愛此眠，蕭齋清寂似林泉。名高自足光時論，意止還能澹物緣。鳥語

窗幽真竹徑，花香客到正梅天。前朝祖澤依然在，松下閒吟續舊編。」「雙橋桃柳映沙

墟，可似幽人水竹居。領略風光詩思好，規摹粉本墨痕疏。荒庭草沒抽書帶，棐几窗明

落蠹魚。且待東籬花發候，送將白墮到君廬。」題意止齋二律，似敬老表叔并正，戊

寅春。

九日適成卷

「北風向南吹，木落征途引。壯子將言歸，蒼茫理車軫。送遠新愁開，逢節舊酤

盡。吾叔羅樽罍，高會龍山準。素心六七人，歡洽無矛盾。傳杯插茱萸，登臺西嶺近。

小戶張我軍，飛觴不爲窘。月出動清商，羯鼓鸝絃緊。高山流水情，觸撥不能忍。歸家

復挑燈，揮灑胸中蘊。悠然南山意，落帽可同哂。付兒留篋中，他年卜小隱。」九日集

八叔寓中，用杜少陵「興來今日盡君歡」句爲韻，拈得盡字，長卷適成，即爲題後。暮兒

南歸，付其行篋。康熙辛巳九秋望日，畫於長安寓齋。

西嶺煙雲卷

西嶺煙雲，富春遺法。董宗伯論畫云，元人筆兼宋法，便得子久三昧。蓋古人之畫

以性情，今人之畫以工力。有工力而無性情，即不解此意，東塗西抹無益也。樹峰老先

生爲余先輩執友，又同值禁庭，朝夕隨几杖，性情相契已久。乙酉之冬，忽手書《草訣

百韻》見貽，余得之如拱璧。兩年以來，思以筆墨奉酬，不輕落紙，手摹心追，入癡翁之

門，達宗伯之意，庶幾與古人性情少分相合。先生其有以教我乎？康熙丁亥八月朔

日，題於京邸毅詒堂。

萬壑千崖卷

萬壑泉聲滿，千崖樹色深。八叔父屬余仿子久長卷，遵命圖此。天寒呵凍，殊愧不

工。然體裁未失，猶與古人大意不甚徑庭。或存之篋中，再觀薄技，以冀少有進步耳。

康熙辛巳嘉平，敬題。

仿子久爲曹廉讓

筆墨余性所耽習，每遇知音，不敢輕試，輒作常至經年累月，稍得妥適，終未得希蹤

古人。此圖爲廉讓年兄所作，長夏公餘，勉爲點筆。清況索米，時復攖心，澀滯從氣韻

中不覺現出，何以副知音之請乎，書以志愧。

仿大癡爲儲又陸

余少年筆墨，以習帖括未能竟學。自出於陽羨儲夫子之門後，方得專心從事。又四十餘年矣。余猶憶三十年前，爲先師作一小幀，亦仿大癡，爾時腸肥腦滿，信手塗抹，不知作何境界也。近與又陸二世兄聚首都門，歷敘夙昔，未免有交密迹疏之歎。又兄欲得拙筆，弄之行囊中，以當時時語言，并與前畫一較優劣。是必有以教我矣，作此圖以請正。

仿范華原

范中立《溪山行旅》，取正面雄偉，見其巖巖氣象。兹取側勢，亦是一法。

仿老米筆

襄陽筆法，得董北苑墨妙，而縱橫排宕，自成一家。其入細處，有極深研幾之妙。康熙己丑，自春徂夏，供奉之暇，仿北宋四家鍊筆，因少陵有《示阿段》詩，即以付范侍者。得其迹，并得其神，則於諸家畫法無微不入矣。

仿董思翁設色

思翁畫，於董、巨、荊、關、黃、趙、倪、高諸家，悉皆入室，瀟灑中有精神，黯淡中有明秀，皆其得力處也。余家舊藏有《江山垂綸圖》，係平遠設色，用筆純是古法，余變爲高遠，摹仿其筆意亦近之，但未能脱化耳。時己丑秋九日。

仿王叔明

山樵酷似其舅，筆能扛鼎。晚年更師巨然，一變本家體，可稱冰寒於水矣。

仿雲林意

雲林結隱臥江鄉，五百年來筆墨香。借得溪山消寂寞，不愁風雨近重陽。

湖湘山水圖卷

幼芬大弟黔中典試回，備述湖湘山水之妙，欲余作長卷以紀其勝。余聞洞庭以南，峰巒洞壑，靈奇萃焉。或爲峭拔，或爲幽深，或雲樹之變幻蔽虧，或沙水之容與澹蕩，隨晦明風雨以成變化。余且未經歷其地，非筆所能摹寫也。昔洪谷子遇異人，論畫云

「用其意，不泥其迹」，此圖余亦以意爲之耳。自客秋經營至今，意與興合，輒爲點染，不問位置之得似與否。圖成而歸之，以供吾弟一噱也。時康熙辛巳秋八月四日。

仿子久長卷爲趙松一

古人有云「一日相思，千里命駕」，此交道之厚也。余與松一趙兄交甚厚，於余之入都也，渡江涉淮，送及清江浦而返，此亦古人千里命駕之意也。余無以爲情，舟次作長卷以贈之。是卷始於五月十八日，成於七月十七日，凡兩閱月。

仿黃鶴山樵水墨卷贈吳玉培

畫卷須窮極變化，其中縱橫排蕩，幽細謹嚴，天然成就，不露牽合之迹，方爲合式。余見其《秋山蕭寺》《丹臺春曉》《林泉清集》《夏日山居》四家中，山樵筆更不可端倪。余見其揮毫時，通身入山水中，與之俱化，位置點染，皆借境也。余以四圖意，參用一卷。拙筆鈍資，妄希效顰。每日清晨，悉心體認，然後落筆。積之既久，漸覺有生動意，向來慘澹經營，此卷似有入門處。玉培吳兄晨夕寓齋二十年，時見余畫，獨於此卷甚喜，因以持贈，并質之識者，不爲噴飯

否。康熙甲申九秋，題於京邸穀貽堂。

此卷爲余鍊筆之作，刻意揣摩結構，兩年始成。

玉培復來都門，此卷遂入質庫。今春彗兒屃從還家，展轉得之，歸裝挈入。適拙園大弟視學西蜀，爰以奉賀，此畫得所歸矣。前大弟典黔中，公事竣後，暫省鄉園，紆道湘永，云山水幽邃蔽虧，各家具備，似黃鶴山樵者爲多。蜀中奇秀甲天下，木末水濱，有可蒭取處否，報最還朝，又可借此一聞快論，以廣余意也。丁亥中秋，又題。

仿大癡富春山圖長卷

古人長卷，自摩詰《輞川圖》始立南宗模則，惜余未之見。偶閱畫稿，方知右丞用意之深遠，行間墨裏，配搭無纖毫罅漏，真有化工之妙。不知真筆墨之運用，又何如耳。十年前，見北苑《夏景山口待渡圖》，乃知唐宋諸大家理同此心，心同此理，淵源相紹續，無少差別，北苑如是，右丞亦如是也。元季長卷，見大癡《富春山圖》，筆墨奔宕超逸，脫盡唐宋成法，真變化於規矩之外，神明於規矩之中，畫至此神矣聖矣。余自幼學畫，每侍先奉常，竊聞講論，必以癡翁爲準的。癡翁筆墨，尤以《富春》爲首冠。及一見

之，輒有不可思議之歡。此圖約略仿其大意，若謂能得古人堂奧，則吾豈敢。時康熙辛卯春日，畫成漫題於穀詒堂，時年七十。

溪山合璧彙寫黃倪王吳四家筆意

元季四家悉宗董、巨，各有作用，各有精神。古人講求筆墨，間爲兩家合作，從未有四家同卷。余之作此，亦仿古人合傳之法，隨意結構者也。中間有分有合，若斷若續，全在不即不離處。若云摹擬四家，筆端所發性靈，自我而出，邱壑出入之際，豈能得其三昧。若云不是四家，逐段經營，各具面目各別，識者未必竟誚爲門外漢也。余學宋元諸家，每有彙爲一卷之志，事故紛糾，多年未成。今先以四家試之卷內，開闔變化，自出機杼，奇思雖無，陳言盡去，輟筆諦觀，無鈎巾棘屨之態。董華亭論畫云，最忌筆滑，不爲筆使，二語知所遵守，庶幾近之矣。喜其有成，用識於後。康熙庚寅清和，題於海澱寓直。

仿梅道人筆

季書道世兄雅有筆墨之好。己卯冬日，余在邗，阻風雪，急欲歸矣，而季書惓惓之

意，難却其請，呵凍爲仿梅道人筆。

仿黃鶴山樵

憶癸酉秋，在秦爲雨亭先生仿大癡筆，今閱八年矣。茲復爲學山樵，筆墨癡鈍，未得古人高澹流逸之致。功淺而識滯，今猶昔也，請正以博噴飯。康熙辛巳暮春下浣。

寫摩詰詩意

「山中一夜雨，樹杪百重泉。」辛巳秋日，讀摩詰詩，見二句欣然會心，遂爲皇士老賢甥寫此景，以博一粲。

仿倪黃小景

天游姪，吾家之白眉也。爲人好學深思，温然如玉，而又酷嗜風雅。以余復將北行，過談彌日不倦，因作倪、黃設色小景示之，使知理以機運，神由氣全，筆墨一道，不外是矣。癸未元夕題。

仿大癡設色

筆墨一道，非寄託高遠、意興悦適，經營點染時，心手便不相關。古人於此每横硯

閣筆，動以經年，亦機緣未到也。瞻亭年兄見付側理甚久，每爲公冗所稽。今春養疴邸舍，瞻兄妙劑可當《七發》，霍然而起，頗得淋漓之致，可以踐宿諾矣。書以識之，勿以遲遲見誚也。庚寅寒食前筆。

仿古山水冊

清蒼簡淡，雲林本色也。間一變宋人設色法，更爲高古。明季董華亭，最得其妙。此圖擬之。

梅花庵主有《溪山無盡》《關山秋霽》二圖，皆稱墨寶。此幀摹其梗概，有少分相合否。

黃鶴山樵《林泉清集圖》，余家舊藏也，今已失去，因追師其意。

房山畫法，與鷗波并絕，在四家之上。此幀略師其意。

「落花流水杳然去，別有天地非人間。」仿松雪筆。

「山川出雲，爲天下雨。」仿米元章筆。

子久設色，在著意不著間，此圖未知近否。

北苑真跡，余曾見《龍宿郊民圖》及《夏景山口待渡長卷》，今參用其筆。用筆平淡之中，取意酸鹹之外，此雲林妙境也。學者會心及此，自有逢原之樂矣。

康熙乙未長夏，仿宋元諸家，并題於京邸之穀詒堂。

仿大癡天池石壁圖

大癡畫，峰巒渾厚，草木華滋，《浮嵐暖翠》《天池石壁》二圖則尤生平傑作也。余兼師其意，具眼者鑒之。康熙丙子冬日，呵凍筆。

竹溪漁浦松嶺雲巖卷

「竹溪漁浦，松嶺雲巖。」畫法氣韻生動，摩詰創其宗。至北苑而宏開堂奧，妙運靈機，如金聲玉振，無所不該備矣。余曾見半幅董源及《夏景山口待渡》二圖，莫窺涯際，但見其純任自然，不爲筆使。由此進步，方可脫盡習氣也。此卷始於辛巳之秋，成於甲申之夏。位置牽置，筆痕墨迹，疥癩滿紙。然其中經營慘澹處，亦有苦心，瑕瑜不掩，識者當自鑒之。康熙甲申六月望日，題於京邸穀詒堂。

仿古山水卷爲紫崖先生壽

余讀《詩》至《抑》之篇，衛武公耄而好學，年至期頤，人稱睿聖，始知學無止境，好之者未有不臻絕詣者也。紫崖先生年八十矣，而好學不厭，畫道尤爲精深，獨於余有嗜痂之癖，晨夕過談，彌日忘倦。至於古人妙境，尤寤寐羹牆，所云「切磋琢磨」，庶幾有焉。以年如此，以學如此，豈非六法中之衛武耶。此卷側理頗佳，先生索余筆，藏弄篋中三年，今值大壽之辰，寫此進祝岡陵，并引衛武以廣先生之畫，先生見之，當亦囅然一笑乎。時康熙己巳暢月長至後五日。

仿宋元六家卷

東坡《寶繪堂記》云，君子寓意於物，而不可留意於物。畫亦物也，爲嗜好耽玩所拘，則留矣。石帆表叔篋中有殘褚數幅，余偶戲爲試筆，表叔每日攜之至寓，暇日輒促點染，遂成六幀。余不過自適己意，而表叔留之成迹，反爲累矣。以此奉篋，何如。康熙辛巳嘉平中澣題。

仿大癡山水卷

大癡畫法皆本北宋，淵源荆、關、董、巨，和盤託出，其中不傳之秘，發乎性情，現乎筆墨，有學而不能知者，有知而不能學者。今人臆見窺測，妄生區別，謂大癡爲元人畫，較之宋人，門戶迥別，力量不如，真如夏蟲不可以語冰矣。明季三百年來，惟董宗伯爲正傳的派。繼之者，奉常公也。余少侍几席間，得聞緒論。今已四十餘年，筆之卷末，以質諸識者。時康熙甲申春仲朔，寫於京邸穀詒堂。

爲孟白先生壽

余至維揚，客於延陵之館，識友竹兄，篤於氣誼之君子也。歲之十月，爲尊甫孟白先生八裘壽，預作此圖奉祝。時康熙庚午七月朔日。

寫大癡得力荆關意

荆、關、董、巨爲元四大家祖襧。大癡畫，人知爲董、巨正宗，不知其得力於荆、關之處也。屺望姪問畫於余，以此告之，隨寫其意，當爲識者訕笑矣。時康熙己卯長夏。

補雲林遂幽軒圖

書年道契出所藏倪高士題良夫友遂幽軒詩并跋見示，筆法古勁，點畫斐亹，確係真本。但詩存而畫不可得見矣。書年屬余補圖詩意，以徵君墨蹟弁其首，亦名其軒曰遂幽，懸之室中，安見古今人不相及。愧余腕弱筆瘓，不能步武前哲耳。康熙庚辰孟冬望前識。

仿高尚書

客秋雨中，雲期道兄過談竟日，爲作高尚書筆未竟。今復坐索，率爾續成，恐非古人面目矣。時康熙己卯三月下澣。

仿梅道人

畫至南宋，競宗豔冶，骨格卑靡。梅道人力挽頹風，成大家風味，所謂淡妝不媚時人也。己卯春日，京江道中寫此，以質識者。

仿雲林溪山春靄圖

此圖余在維揚御青呂郡司馬寓樓所作。余入都後，爲吾州葉姓所得，聞其不戒於

火，幾歸秦藏。不意此圖猶獲一觀也。再識歲月於左。癸巳秋日，觀於穀詒堂并題，閱十四年矣。

爲敬立表叔

吳門旅雁兩三聲，我去西江君北征。一片樓頭寒夜月，桃花流水隔年情。

兩載相思南北分，孤舟淮浦忽逢君。離愁一夜連牀話，湖岸西風浪接雲。

意止圖成點染新，一山一水未能真。知君夙有煙霞癖，側理重貼拂舊塵。

侵晨叩戶喜盤桓，無那霜花入硯寒。促迫由來多疥癩，挂君素壁不須看。

戊寅夏秋，敬立表叔讀書余齋，余爲作《意止齋圖》長卷，甫成而北行，復購紙相待。歷年以來，彼此往來南北，僅於清淮一晤。今始得都門聚首，歡甚。連日過寓齋，堅索前約，呵凍遂成此圖。因題四絕，以志我兩人離合之迹云。康熙辛巳小春下澣。

仿曹雲西

「白石孤松下，喬柯領竹枝。春回將布暖，莫負歲寒時。」壬午冬夜，漫筆示玉培。

仿倪黃

元四家皆宗董、巨，倪、黃另爲一格，丰神氣韻，平淡天真，腕弛則懈，力著則粘，全在心目之間，取氣候神，有用意不用意之妙。新秋乍涼，養疴休沐，偶然興到，便作此圖。然筆與心違，未能脗合，所謂口所能言筆不隨也。康熙癸未仲秋。

仿黃鶴山樵

余久不作山樵筆，此圖從暢春入直暫歸，興到偶一爲之，歷夏經秋，方知山樵於騰那變化中取天真之意。柔則卑靡，而剛則錯亂，必須因勢利導，任其自然，平心靜氣，若存若忘，方有少分相應處。余嘗謂畫中有心性之功、詩書之氣，可從此學養心之法矣。

時康熙甲申仲冬。

仿董巨

余三次扈從歸吳門，必與惠吉表弟留連浹旬，揚風扢雅，筆墨之興，油然而生。每爲侍直所阻，昨雨中翠華幸虎邱，余憩直子充齋中，惠吉冒雨過訪，復理前說云：「君子寓意於物。於此中寓意已久，必欲踐約。」余勉爲作董、巨筆法，癡肥習氣未能剗除，恐

不足以副其望也。康熙丁亥清和望後三日。

仿雲林

丁亥清和，扈從歸舟，寫設色雲林。余年來一官匏繫，簪筆鹿鹿，夙夜在公，家無甔石，日在愁城苦海中，無以解憂。惟弄柔翰，出入宋、元諸家，如對古人。雖不能肖其形神，庶幾一遇，亦寓意寬心之法也。

寫倪黃筆意

敬六老表姪索余畫甚久，以待直暢春，不遑點染，蹉跎累月。畫雖小道，然澹蕩中有精深，小亦可以喻大也。茲榮發首途，寫倪、黃筆意，勉以馳賀。畫雖小道，然澹蕩中有精深，小亦可以喻大也。奏最非遠，拭目以俟，再當竭其薄技耳。康熙戊子春閏。

學董巨

學董、巨畫，必須神完氣足。然章法不透，則氣不昌。渲染未化，則神不出。非可爲淺學者語也。明吉問畫於余，特作此圖示之。慘澹經營，歷有年所，而終未匠心，方知入室之難，明吉勉游。戊子臘月望日。

秋山圖

大癡《秋山圖》，昔先奉常云曾於京口見之，時移世易，無從稽考，即臨本亦無。此圖余就臆見成之，亦有《秋山》之意，恐未足動人也。康熙戊子夏五，寫於海澱寓直。

仿元六家山水冊

此余丁巳春間往雲間筆也，先奉常見之，謂余爲可教，題識四字。今閱十五年矣，於古人筆墨終未夢見，殊愧先大父指授，爲之泫然。康熙庚午長夏，觀於毗陵舟次，謹題。

仿宋元十幀

畫中山水，六法以氣韻生動爲主。晋唐以來，惟王右丞獨闡其秘，而備於董、巨，故宋元諸大家中推爲畫聖。而四家繼之，淵源的派，爲南宗正傳，李、范、荊、關、高米、三趙皆一家眷屬也。位置出入，不在奇特，而在融洽穩當；點染筆墨，不在工力，而在超脫渾厚。古人殫精竭思，各開生面，作用雖別，而神理則一。非惟不易學，亦不易知也。余本不知畫，而問亭先生於余畫有癖嗜。此冊已付三年，而俗冗紛擾，無暇吮毫潑墨。

所成十幅，或風雨屏門，或養疴習靜，間一探索翰墨，流連光景，置身於山巔水涯、荒村古木之間，古人之法，學不可期而心或遇之。若謂余爲知古能學古者，則遜曰不敢。質之先生，以爲然否。

秋月讀書圖用荊關墨法

「秋月秋風氣較清，聲光入夜倍關情。讀書不待燃藜候，桂子飄香到五更。」庚寅冬日，爲丹思畫畢，賦此相勗。

文待詔石湖清勝圖詩畫卷

文待詔當明季盛時，風流弘長，筆墨流傳，得若拱璧。今觀其《石湖圖》一卷，流麗清潤，脫盡凡俗之氣。游湖諸作，寄託閒適，可以想見其襟懷矣。以後諸題詠，共垂不朽。含吉表弟宜寶藏之。

巨然雪景

此宋人變格，如大癡之《九峰雪霽》，亦元人變格也。凡作此等畫，俱意在筆先，勿拘拘右丞、營邱模範，并不拘巨然、大癡常規，元筆兼宋法，此教外別傳也，具眼者試辨

之。戊子冬，初寫於海澱寓直。庚寅立冬日，重展觀之，更稍加點綴，并題數語，亦寓直時也。

崇岡幽澗仿范寬

峰迴壑轉拱天都，下有喬柯結奧區。要識水窮雲起處，清流不盡入平蕪。

仿董巨

畫家至董、巨而一變，以六法中氣運生動，至董、巨而始純也。余學步有年，未窺半豹，但元人宗派，溯本窮源，俱在於此，苦心經營，或冀略存梗概耳。庚寅清和，海澱寓直筆。

用巨然墨法

戊子仲春，用巨然之《賺蘭亭圖》墨法。宋人筆墨，宗旨如此。北苑之半幅、巨然之《賺蘭亭》是也。余故標出之，要求用心進步處。

南山秋翠

余仿松雪春山，意猶未盡，此圖復寫秋色。

擬叔明筆爲丹思

「位置本心苗，相投若針芥。施設稍失宜，良莠爲莨稗。匠意得經營，庖丁若然解。元季有山樵，蕩軼而神怪。出沒蒼靄間，咫尺煙雲灑。我欲溯源流，董巨其真派。羅結角處，卷舒意寧隘。慎勿恣遠求，轉眼心手快。」丁亥仲冬下澣，長宵燒燭，爲丹思擬叔明筆，兼論畫理，偶成古體八韻，并錄出示之。

溪山秋霽仿梅道人

「山村一曲對朝暉，秋霽林光翠濕衣。欲得高人無盡意，更看岡複與溪圍。」高峰積蒼翠，訪勝到柴門。莫待秋光老，淒涼净客魂。」寫畢又題二絕，丁亥嘉平五日。

仿梅道人

「廿年行脚老方歸，庵主精神世所稀。脱盡風波覓無縫，好將緇素换天衣。」仿梅道人大意，作偈頌之。

仿諸名家山水册

關仝秋色，布置雄偉，筆墨精嚴，宋法始於此，并爲元筆之宗主。六法於此研求，庶

幾不虛矣。戊子仲秋筆。

昌黎《南山詩》云「蒸嵐相澒洞，表裏忽通透」，北苑用筆爲得其神，此幅擬之。

竹溪罨畫。仿趙松雪《鵲華秋色》筆。

人家在仙掌，雲氣欲生衣。仿黃子久。

雲林設色小景，華亭董思翁最得其妙。茲寫其意，丁亥扈從舟次作。

王叔明爲趙吳興之甥，有扛鼎之筆，而剛健含婀娜，乃其最得力處也。學者亦於此究心，庶有進步。戊子春日，寫於海澱寓直。

丙戌長夏，歸寓休沐，偶憶吾谷楓林，仿大癡《秋山》。

溪山仙館。兼仿倪黃筆意。

仿雲林設色小景

「畫須適意，不在矜持」，天語也。原祁簪筆入直，十有餘年，感激尋繹，忽似有會心處。果能同符妙義，方與古人三昧無閒然矣。應制之作，起敬起畏，未免拘牽。茲以供奉之暇，興到輒盡，濡毫吮墨，得十二幀，轉覺天真爛漫，留以質之同好，或有以教我。

康熙己丑小春月杪，集寫意畫并題。

背寫大癡銅官山色圖

大癡道人《銅官山色圖》，余曾見臨本。暢春侍直歸寓休沐，追憶背寫位置大意，不問工拙，落成一笑。時己丑暮春。　卷八王司農題畫錄補佚

仿倪黃山水爲愚千

庚辰初夏，愚千弟同余北行。京江舟次，寫倪、黃大意，落墨未竟。入都後，愚千欲以圖轉奉時翁老先生，以拙工而登匠石之門，遲迴久之，庋閣經年。今以南歸相促，不敢自匿其醜，點染成之，附以就正有道，愧未足叩清秘之藏也。康熙壬午端月，婁東王原祁識。

仿大癡

大癡筆法疏秀，而峰巒渾全得董巨妙用，爲四家第一無疑，康熙甲午清和于萬壽園館中畫并題，王原祁時年七十有三。

——以上兩則據蔣光煦《別下齋書畫錄》

溪山高隱圖卷

溪山高隱圖。時甲子仲春，爲雲壑道兄寫於渚陽官署之蔭碧軒，王原祁。

是卷與雲壑有夙約。戌、亥二載，相聚渚陽，公餘即出此遣興。吏事鞅掌，時復作輟。今雲壑壽母南歸，爲之盡晷窮膏，半月告竣，中間未免多荒率之筆，或以古法繩之者，取其意不泥其跡可也。麓臺又識。

仿古山水扇冊

仿黃鶴山樵。黃鶴山樵《鐵網珊瑚》，淡墨無遠山。余稍廣其意，而面目已失，當爲識者訕笑矣。諤兒存之。

谿山秋色。癸未春日扈從，寫谿山秋色於京江舟次。

仿黃大癡。夏尊年翁屬仿大癡筆法。時宿雨初晴，新霽可愛，寫此并志。甲戌九秋。

仿倪、黃等。乙酉清和閏月，扈從北上，舟阻南口，兀坐苦熱，與大酉道兄思吾谷楓林之勝，稍解煩襟，因寫倪、黃筆意。

仿元人法。法元人平遠小景意，爲民老年道兄正之。時壬辰桂月。

仿一峰老人。大癡筆寫虞山吾谷楓林奇觀拂水巖意。

谿山秋爽卷

癸未長夏，暑中小憩，開户納涼，偶憶尚湖秋氣，漫寫其意。

仿六如居士

唐子畏師李晞古，余學其意。時乙酉閏四月二十七日，舟次津門作。

——以上四則據潘正煒《聽颿樓書畫記》

仿趙大年筆

花鬚柳眼各無賴，紫蝶黃蜂俱有情。康熙甲午仲春，寫於穀詒堂，時年七十有三。

——據謝誠鈞《賡賡齋書畫記》

城南山水

城南爲州中勝地，緣溪築圃，花木蕭疏，尤爲絕勝。春日晴和，余偶同客閒步，值牡丹盛開，顧而樂之，流連竟日，遂作此圖。時康熙庚午三月下澣。

仿梅道人

宋法體格精嚴，元筆縱橫自在，諸家各具微義。而氣足神完，思深力厚，巋然衣鉢，惟梅道人得之。己卯秋日，丹陽道中仿於舟次，因題。

撫高尚書雲山爲松兄

余與松兄清江言別作長卷後，忽忽數年。今相晤便促握管，作高尚書雲山，昌歇之嗜猶昨歲也。識之以發一粲。

——以上三則據陳夔麟《寶迂閣書畫録》

秋山讀書圖爲東嶼姊丈

黄鶴山樵有《秋山蕭寺圖》，先奉常曾見之，云筆墨設色之妙，爲山樵平生傑作。惜已歸秦藏，不可復覯矣。甲戌夏，東嶼姊丈頻行，屬予作《秋山讀書圖》。丹黄點染，亦精師其大意。恐私智卜度，終未能夢見萬一也。凡閱兩寒暑而成，特令匡甥寄歸，爲我珍質之識者。康熙丙子七月既望。

——據闓冕鈞《三秋閣書畫録》

擬梅道人筆

梅道人元季名家，而筆力雄傑，用意深厚，此爲巨然衣鉢而別出心裁者也。余每心摹而手追之，此作未識有少分相應處否。癸未仲春，題於望亭舟次。

——據秦潛《曝畫紀餘》

晴巒霽翠卷

子久畫於宋諸大家荆、關、李、范、董、巨，無所不有，運筆不假修飾，皴法由淡入濃，化諸家之跡者也。余參以《富春》大卷，成此長幅。自癸未至戊子，五載始卒業。

——據吳梅《霜厓讀畫錄》

橅一峰老人

大癡畫法，初從董、巨入手，深得三昧。晚年遂自出機軸，另開生面，於元四家中獨爲巨擘。張伯雨稱其「峰巒渾厚，草木華滋」，真是確論。余學之有年，不敢自謂有所領悟，但其中甘苦，稍稍窺見耳。康熙壬辰秋日。

秋林疊巘圖爲文思

大癡畫筆墨本董、巨,氣骨用荊、關,此其三昧也。思翁得之,另出機杼,學子久而自有不衫不履,兼董、巨、荊、關之神,自見宋、元之絕詣矣。近臘月下直消寒,扃戶染翰,於思翁仿大癡秋山,細加揣摩,以應文思年道契三年之約。自媿不工,取其意不泥其迹可爾。己丑嘉平。

仿大癡設色小景

「山裏藏山絕點埃,小溪曲徑自天開。柴門都付雲封鎖,不是詩人且莫來。」己丑莫春。

——以上三則據裴景福《壯陶閣書畫錄》

輯　佚

仿元季六大家摧篷冊

仿高尚書雲山。畫道筆法機趣，至元人發露已極。高彥敬、趙松雪暨黃、王、吳、倪四家，共爲元季六大家。此皆得董、巨精髓，傳其依缽者也。余苦心三十餘年，終未夢見。兹就臆見仿各家大意，以自驗其所得，未知境詣如何。

仿松雪齋《松溪仙館》。

仿黃鶴山樵《丹臺春曉》筆。

仿黃大癡筆意。

仿梅道人筆。

仿倪高士設色平遠。康熙癸未清和月上旬，麓臺王原祁筆。

石帆龔先生，爲余中表尊行。遊於京師，摛詞立品，人爭重之。而先生不爲意，顧

惟余畫是好。兩年以來，余退食之暇，輒來過訪，風雨晦明，談心晨夕，殆寒暑無間也。余爲作畫甚多。此仿元人六幅，云將彙成長卷，歸以奉尊慈施太夫人，預爲八裘岡陵之祝。先生之孝思深矣。昔人有云：「烹龍爲炙玉爲酒，鶴髮初生千萬壽。」子之奉親必如此，方見彩服承歡之盛。拙筆聊可覆瓿，將毋無乃不稱！然樂山樂水壽在焉，以此彰令德、祝暇齡，奚爲不可，又何計其工拙乎！康熙癸未清和月，王原祁拜題。

——録自陸時代《吳越所見書畫録》卷六，清乾隆懷煙閣刻本

仿倪瓚筆意

余近得雲林《蕭閒道館》之作，恬雅中有沈鬱，非時趨清中軟所能夢見。晨夕摹仿，筆墨微旨如擊石火、閃電光，思之若有所得，循之恐失其蹤。此圖適成，於倪畫未必無因緣會合處，識之。康熙辛巳九秋，麓臺祁筆。

——録自張照等《石渠寶笈初編》卷十八，清文淵閣四庫全書本

仿黄山望秋山圖

余曾聞之先奉常云，在京江張子羽家見大癡《秋山》，筆墨設色之妙，雖大癡生平

亦不易得，以未獲再見爲恨。時移世易，此圖不知何往矣。余學畫以來，常形夢寐。每當盤礴，於此懸揣，冀其暗合。如水月鏡花，何從把捉？祇竭其薄技而已。來儀吳兄酷嗜余畫，庚辰至今，與之深談弈理，匪朝伊夕，每爲點染，未成旋失。今秋余堅留信宿，輒筆方行，即寫此意以贈，以見余用心之苦、踐約之難也。康熙丁亥初秋，王原祁畫。

——録自張照等《石渠寶笈初編》卷十八，清文淵閣四庫全書本

仿王蒙筆意

畫法要兼宋、元三昧，元季四家學董、巨，又各自成家，山樵尤從中變化，莫可端倪，所爲冰寒於水者也。學者體認神逸之韻，窮究向上之理，雖未能登堂入室，亦不無小補云。丁亥小春，寫於雙藤書屋，王原祁。

——録自張照等《石渠寶笈初編》卷十八，清文淵閣四庫全書本

春山圖

大癡有《夏山》《秋山》二圖，余仿其意作《春山》，參用《天池石壁》《陡壑密林》筆。

戊子七月下澣，麓臺祁。

仿王蒙筆意

上元節例得入禁苑陪宴，余與同直諸公奉命候於邸寓，心閒身逸，此小三昧時也，興會甚合，放筆寫山樵筆，并記其事。己丑春正作，王原祁。

——錄自張照等《石渠寶笈初編》卷十八，清文淵閣四庫全書本

山邨雨景

「近溪幽濕處，全借墨華濃。」唐人此語，真所謂詩中畫也。偶圖數筆，覺滿幅冷光，又非畫中詩耶？戊子深秋，適樹翁老先生南歸言別，遂以贈之，其工拙不復問矣。王原祁。

——錄自張照等《石渠寶笈初編》卷十八，清文淵閣四庫全書本

仿倪瓚山水

畫忌率筆，於荒率中得平淡涵泳之致，雲林筆墨出人頭一處也。余還家後，理楫迎

——錄自張照等《石渠寶笈初編》卷二十七，清文淵閣四庫全書本

鑾，興到不覺技癢，漫寫此意。倉猝中自無佳趣，應爲識者所笑耳。時乙酉上巳後一日，求是堂中作，麓臺祁。

——錄自張照等《石渠寶笈初編》卷二十七，清文淵閣四庫全書本

仿黃公望山水

大癡畫經營位置，可學而至；荒率蒼莽，不可學而至。思翁得力處，全在於此。此圖余仿其意。丙戌冬日，消寒漫筆，王原祁。

——錄自張照等《石渠寶笈初編》卷二十七，清文淵閣四庫全書本

仿倪瓚山水

畫家惟雲林最爲高逸，故與大癡同時相傳，有倪、黃合作。兩家氣韻約略相似，後之筆墨家宗焉。余於此中亦有一知半解，近日辦公之暇，適當靜攝，見案頭側理，便爲塗抹。未識稍有相應處否，識者自能辨之。康熙壬辰二月下澣，畫於京邸穀詒堂，麓臺祁，年七十有一。

——錄自張照等《石渠寶笈初編》卷二十七，清文淵閣四庫全書本

富春山圖

長卷畫，格卑則勢拘，氣促則筆弱。求其開闔起伏，尚未合法，況於神韻乎？癡翁得力處，於董、巨、荊、關、大小二米融會而出，故《富春》一卷，兀臬排蕩，娟秀雅逸，無古無今，爲筆墨鉅觀。松巖黃兄博學嗜古，宋、元諸家，每欲窮其閫奧。以余學大癡有年，特攜長卷囑畫，勉應其請。松兄之意，欲余步趨《富春》，期望甚厚。奈筆癡腕弱，縱橫無力，譬之求瓊琚而以燕石投賈胡，必將啞然失笑矣。康熙己卯夏五上澣，麓臺祁識。

——録自張照等《石渠寶笈初編》卷三十五，清文淵閣四庫全書本

遠岫歸雲圖

營丘煙景，藏鋒斂鍔，董、巨、趙、黃皆於其中變化。元人筆兼宋法，不出於此矣。

王原祁。

——録自張照等《石渠寶笈初編》卷四十，清文淵閣四庫全書本

仿黃公望筆意

大癡畫，由淡入濃，以意運氣，以氣會神，雖粗服亂頭，益見其嫵媚也。作者於行間墨裏，得幾希之妙；若以迹象求之，便大相逕庭矣。丁亥初秋新涼，寫於雙藤書屋，麓臺祁。

<div style="text-align:right">——錄自張照等《石渠寶笈初編》卷四十，清文淵閣四庫全書本</div>

秋山圖

余丁亥即作此圖，於經營位置粗成。偶思大癡秋山之妙，與與趣無相合處，庋閣累年。近於起伏轉折處，忽會以眼光迎機之用。因出此圖，隨手點染，從前之促處、重處，由淡入濃，因地刪改，而秋山意自出。所謂氣以導機，機以達意，不專以能事爲工也。己丑子月長至後三日，寫於京邸雙藤書屋，王原祁。

<div style="text-align:right">——錄自張照等《石渠寶笈續編》第十一，清文淵閣四庫全書本</div>

山水

簡淡之中自然艷麗，此雲林設色之妙，元人中獨絕者也。是幅未識能仿佛否。時

康熙戊子清和下澣，麓臺祁。

秋山晴靄圖

世人論畫以筆墨，而用筆用墨必須辨其次第，審其純駁，從氣勢而定位置，從位置而加皴染。略一任意，便疥癩滿紙矣。每於梅道人有墨豬之誚，精深流逸之故，茫然不解。何以得古人用心處？余急於此指出，得其三昧，即得北宋之三昧也。康熙乙未長夏畫并題，王原祁年七十有四。

——錄自張照等《石渠寶笈續編》第十一，清文淵閣四庫全書本

仿倪黃山水軸

倪、黃兩家，用簡用繁，雖若異轍，其實皆有天然不可增損之處。余寫兩君合作，每不肯輕率下筆，非欲求工，蓋不得古人精意，毫釐千里，恐貽笑不淺耳。此圖頗有苦心，因識之。己丑小春寫，王原祁。

——錄自張照等《石渠寶笈續編》第三十三，清文淵閣四庫全書本

溪崦林廬軸

畫之妙境，在觚棱轉折不爲筆使。呵凍而出，不得不爲筆使矣。癸巳仲冬，寒極不寐，挑燈作稿，遂成此圖。諦觀殊不愜意，由呵凍之故也。書以自遣。王原祁畫并題。

——録自張照等《石渠寶笈續編》第三十三，清文淵閣四庫全書本

山　水

雲林畫，剛健含婀娜之筆也。臨畫時，一有意見，便落窠臼。余作此卷，傅以淺絳色，不取形摹，惟求適意，頗有風行水面，自然成文之致。康熙甲午歲暮畫并題，王原祁年七十有三。

——録自張照等《石渠寶笈續編》第五十八，清文淵閣四庫全書本

仿大癡富春山筆意卷

癸未清和月，石帆先生以長卷索余畫。署款後一時檢之不得，書來即以案頭舊紙仿大癡《富春山圖》筆意就正。其紙質堅細，尺寸長短大略相似。至於筆墨粗疏，賞音必有以諒我也。麓臺王原祁并識。

——録自陸心源《穰梨館過眼録》卷三十九，清光緒間刊本

設色山水軸

蕉師善畫竹，精賞鑒，兼得談空之趣。遊吴越甚久，余與同里，亦罕見其面。癸未之夏，橫擔椰標，北走京師，叩門見訪，相得甚歡。出側理索余筆，以公冗時作時輟，經年未就。今將南歸，經營匝月而畢。諦觀無靜逸之致，未足爲高人生色也。時康熙甲申小春，題於穀詒堂，王原祁。

——録自陸心源《穰梨館過眼録》卷三十九，清光緒間刊本

水墨山水軸

子久畫，全以氣韻爲主，不在求工。而峰巒渾厚，草木華滋，自有天然蘊藉，溢於筆墨之外，所謂「淡粧濃抹總相宜」也。學者於此少會，則近道矣。康熙甲午春日，於京邸穀詒堂，婁東王原祁。

——録自陸心源《穰梨館過眼録》卷三十九，清光緒間刊本

汪陛交秋樹讀書圖

「負米夕葵外，讀書秋樹根。」陛交道年兄至性過人，讀書積學，常詠少陵詩二句，

躬行不倦。今捧檄南行，禹鴻臚爲之寫照，屬余補圖，即寫詩意奉贈。婁東王原祁，癸巳夏日。

——録自陸心源《穰梨館過眼録》卷三十九，清光緒間刊本

設色山水

余弱冠學畫，惟禀家承。少時於所藏子久諸稿乘間研求，雖不慣橅摹，而專以神遇。廿年知其間架。又廿年知其筆墨。今老矣，此中三昧，猶屬隔膜，未嘗不歎息鈍根之爲累也。康熙乙未暮春，寫設色大癡筆，似蝶園老先生正，婁東王原祁，年七十有四。

——録自陸心源《穰梨館過眼録》卷十四，清光緒間刊本

仿古四軸

米家筆法，人但知其潑墨，而不知其惜墨。惟惜墨，乃能潑墨。揮毫點染時，當深思自得之。丙戌中秋，榖詒堂漫筆，麓臺祁。

仿倪高士。

己巳小春，爲許台臣作。

董思白天姿俊邁，往往學大癡不求形似，而神采煥然。余每拈毫擬其超脫處，不必似黃，亦不必似董，取其氣勢，用我機軸，古人三昧，或在是耶？庚寅秋日，王原祁。

——錄自梁章鉅《退庵所藏金石書畫跋尾》卷十八，清道光間刊本

杜老詩意

戊寅余往西江，舟泊牛渚。時值仲冬之望，寒月生輝，暮煙凝紫，金波滿江。浮白微醉，因吟杜老「白沙翠竹江村莫，相送柴門月色新」之句。乘興便作此圖，未竟，置之篋中，便隔三載。近偶從行裝檢出，復加點綴成之，援筆漫識。康熙辛巳十月三日，麓臺祁識。

——錄自梁章鉅《退庵所藏金石書畫跋尾》卷十八，清道光間刊本

山 水

紅樹雙雙對碧江，興來試筆到銀缸。青山不隔華華路，絳節仙人下玉幢。康熙甲申除夕前二日，寫於縠詒堂，婁東王原祁。

——錄自金瑗《十百齋書畫錄》乙卷，故宮珍本叢刊影印本

山　水

康熙甲申秋日，穀貽堂仿梅道人。筆墨沉著，四家中推庵主。然所重者，氣韻浮動也。此圖極力揣摩，以紙鬆澀拒筆，頗不愜意，識之。麓臺祁。

——錄自金瑗《十百齋書畫錄》庚卷，故宮珍本叢刊影印本

山　水

畫有源流，如元四家之俱宗董、巨，此其源也；又各自成一家，此其流也。位置合陰陽之道，筆墨發變化之機，此其源也；至形模各出，繁簡不同，此又其流也。余初學大癡，後學山樵，年已垂老，方知兩家實有同條共貫之妙。學者尋其源，溯其流，而寢食於其中，則得之矣。康熙辛卯秋日，王原祁時年七十。

——錄自方濬頤《夢園書畫錄》卷十八，清光緒間刊本

設色山水立軸

巨然風韻，元季四家中，大癡得之最深，另開生面。明季三百年來，董宗伯仙骨天成，入其堂奧。衣鉢正傳，先奉常一人而已。余幼稟家訓，耳濡目染，略有一知半解，未

敢自以爲是也。悔餘先生直暢春內苑，情好無間。客春囑余寫證，因圖長卷，余仿山樵。意猶未盡，必欲擬設色子久一幅。今值暫假南歸，寫以贈之并政。康熙丙戌小春畫并題，王原祁。

— 録自方濬頤《夢園書畫録》卷十八，清光緒間刊本

江山無盡圖卷

論畫總以筆法氣韻爲勝，繼以位置，則六法之妙備矣。茲卷擬大癡畫趣，用筆處粗粗辣辣，飄飄灑灑，似不經意處，正見其用意處。可爲識者談，非時俗所能知也。時值政暇，弄筆鼓興，存之以俟識者評之。戊子仲秋上浣，婁東王原祁。

— 録自方濬頤《夢園書畫録》卷十八，清光緒間刊本

仿大癡山水

大癡墨法與巨然相伯仲，而瑣碎奇肆處更有出藍之妙。張伯雨題云爲「精進頭陀，以釋巨然爲師」，不虛也。康熙甲午長夏畫并題，王原祁時年七十有三。

— 録自張大鏞《自怡悅齋書畫録》卷四，清道光間刊本

仿董北苑龍宿郊民圖

己丑春初，暢春園新築直廬，余於外直暫假，雨窗鍊筆，寫北苑《龍宿郊民圖》大意。王原祁。

—— 錄自張大鏞《自怡悅齋書畫錄》卷四，清道光間刊本

北苑畫法，用意於筆墨之先，運氣於筆墨之後，思深力厚，籠罩百代。後學略得根源，可望登堂入室。其如盲師瞎論，以訛傳訛，知此者鮮矣。余見《龍宿郊民》《夏景山口待渡卷》，用淺色加綠點，墨中色，色中墨，參伍錯綜，莫可端倪。因師其意，并表而出之，以質之識者。

高峰甘雨圖

高風振嶽，甘雨沛川。牧翁大中丞老公祖先生，經綸物望，風雅吾師，昔廣平鐵石為心，梅花作賦，真千載同符矣。余前作令渚陽，曾爲鄰封屬吏，景仰有素。今逢秉鉞吳天，輝光再炙，尤爲幸事。丙子秋獲晤令嗣於都門，云先生曾齒及末藝，封事之暇，偶試磅礴，爰成此圖，請正大方。婁水王原祁。

—— 錄自李佐賢《書畫鑒影》卷二十四，清同治間刊本

跋文徵明石湖清勝圖卷

文待詔當明季盛時，風流弘長，筆墨流傳，得若拱璧。今觀其《石湖圖》一卷，流麗清潤，脫盡凡俗之氣。遊湖諸作，寄託間適，可以想見襟懷矣。以後諸題詠，共垂不朽。含吉表弟宜寶藏之。婁東王原祁題。

<div align="right">

——録自龐元濟《虛齋名畫録》卷三，清宣統間刊本

</div>

雲山罨畫圖卷

房山筆全學二米，筆墨有潑有和，中間體裁亦本董、巨，故與松雪齊名，為四家源流。先輩松來將為楚遊，出側理索畫，寫此入奚囊中。瀟湘夜雨，與湖南山水恰有關會，出以房山法，更見元人佳趣耳。康熙甲午三月望日，仿高尚書筆於雙藤書屋并題，王原祁年七十有三。

<div align="right">

——録自龐元濟《虛齋名畫續録》卷三，民國間刊本

</div>

仿雲林山水軸

雲林畫法以高遠之思，出以平淡之筆，所謂以假顯真，真在假中也。學者從此入

門，便可無所不到。余寫此圖，不能掩老鈍之醜。毓東以此意一爲命筆，自然別出心裁也。壬辰九秋重陽日，毓東過訪，談次寫此并題，王原祁。

仿古山水册

清蒼簡淡，雲林本色也。間一變宋人設色法，更爲高古。明季董華亭最得其妙。

此圖擬之。

梅華庵主有《溪山無盡》《關山秋霽》二圖，皆稱墨寶，此幀摹其梗概，有少分相合否。

《江邨花柳圖》，仿趙大年。

黄鶴山樵《林泉清集圖》，余家舊藏也，今已失去，因追師其筆。

房山畫法，與鷗波并絕，在四家之上。此幅略師其意。仿水墨大癡筆。

「落花流水杳然去，別有天地非人間。」仿松雪筆意。

「山川雲爲天下雨」，仿米元章筆。

子久設色在著意不著意間，此圖未知近否。

北苑真跡，余曾見《龍宿郊民圖》及《夏景山溪待渡長卷》。今參用其筆。仿荊、關遺意。

用筆平淡之中，取意酸鹹之外，此雲林妙境也。學者會心及此，自有逢源之樂矣。

康熙乙未夏，仿宋元諸家十二幅，并題於京邸之穀詒堂，婁東王原祁，年七十有四。

——錄自潘正煒《聽帆樓書畫記》卷五，清道光間刊本

仿方方壺

方方壺爲元名家，品格雖稍遜高、米，而丰神不減。丙戌三月之望，丹思過寓直，論畫及此。余雖不多見，而可以意合，爰作此圖。麓臺祁。

——錄自潘志萬《潘氏三松堂書畫記》，民國間石印本

山　水

畫家以古人爲師，更以天地爲師，四時曉暮，各極其致，方得渾厚華滋之氣。甲午深秋，晴窗静坐，偶寫曉色，似覺有會心處，敢以質之識者。婁東王原祁。

——錄自楊翰《歸石軒畫談》卷五，清同治十年刊本

題自畫山水條幅

筆墨一道，同乎性情，非高曠中有真摯，則性情終不出也。余作此圖，寫倪、黃設色筆意，七十三老人王原祁。

不取形摹，惟求適意，頗有風行水面，自然成文之致。康熙甲午初冬，傅以淺絳色，

<div style="text-align:right">——錄自史夢蘭《爾爾書屋文鈔》卷下，清光緒十七年止園刻本</div>

爲蔣樹存作蘇齋圖

樹存蔣兄得坡兄公石刻，攜之來都。《書畫譜》借重校讐，喜共晨夕。有友善畫，重摹其像，懸之室中，號曰蘇齋。西齋吳都諫首倡，同事諸君子皆屬和焉。今樹存兄南歸，於繡谷幽處，卜築數椽，以成蘇齋之勝，可無圖乎！余故作此，并錄和詩於後。康熙丙戌小春，王原祁畫并題。

<div style="text-align:right">——錄自繆荃孫《雲自在龕隨筆》卷五，《中華再造善本叢書》影稿本</div>

仿古山水圖

《秋月讀書圖》，用荊、關墨法。「秋月秋風氣較清，聲光入夜倍關情。讀書不待燃

<div style="text-align:right">二二〇</div>

蘆候，桂子飄香到五更。」庚寅冬日，爲丹思畫畢，賦此相勖。麓臺祁。

巨然雪景，此宋人變格；；如大癡之《九峰雪霽》，亦元人變格也。凡作此等畫，俱意在筆先，勿拘拘右丞、營丘模範，并不拘巨然、大癡常規。元筆兼宋法，此教外別傳也，具眼者試辨之。原祁戊子冬初寫於海澱寓直，庚寅立冬日重展觀之，更稍加點染，并題數語，亦寓直時也。

《崇岡幽澗》，仿范寬。「峰迴壑轉拱天都，下有喬何柯結奧區。要識水窮雲起處，清流不盡入平蕪。」

余癸酉秦中典試，路經潼關、太華，直至省會，仰眺終南山勢雄傑，真百二鉅觀也。海澱寓窗，追憶此景，輒仿范華原筆意而繼之以詩：「終南亘地脈，遠翠落人間。馬跡隨雲轉，客心入嶂閒。晴沙橫古渡，槲葉滿深山。領略高秋意，歸來但閉關。」石師。

畫道至董、巨而一變，以六法中氣運生動至董、巨而始純也。余學步有年，未窺半豹。但元人宗派，溯本窮源，俱在於此。苦心經營，或冀略存梗概耳。庚寅清和，海澱寓直筆。

戊子仲春，用巨然《賺蘭亭圖》墨法。宋人筆墨，宗旨如此，北苑之半幅、巨然之

《赚蘭亭》是也。余故標出之，要求用心進步處。

《南山秋翠》。余仿松雪春山，意猶未盡，此圖復寫秋色。祁。

「位置本心苗，相投若針芥。施設稍失宜，良莠爲莫稗。匠意得經營，庖丁垂然解。元季有山樵，蕩軼而神怪。出没蒼靄間，咫尺煙雲灑。我欲溯源流，董巨其真派。羅紋結角處，卷舒意寧隘。慎勿恣遠求，轉眼心手快。」丁亥仲冬下澣，長宵燒燭，爲丹思擬叔明筆，兼論畫理，偶成古體八韻，并録出示之，麓臺祁。

《溪山秋霽》，仿梅道人。「山村一曲對朝暉，秋霽林光翠濕衣。欲得高人無盡意，更看岡複與溪圍。」「高峰積蒼翠，訪勝到柴門。莫待秋光老，淒涼净客魂。」寫畢又題二絶，丁亥嘉平五日。

「廿年行脚老方歸，菴主精神世所稀。脱盡風波覓無縫，好將淄素换天衣。」仿梅道人大意，作偈頌之。

—— 録自金梁《盛京故宫書畫録》册之屬，民國間排印本

春巒積翠圖

春巒積翠。余作巨幅甚少，此圖戊寅冬往江右，寓樹德堂，寫稿三日，未竟而行，因遂棄之篋中，閱十年矣。戊子秋日，檢點殘縑剩墨，忽見此圖，復加點染。中間雖未盡合於大癡，題裁近之，亦數年來進步之緒也，識之。王原祁畫并題。

——郭味蕖《知魚堂書畫錄》，收入《郭味蕖藝術文集》，人民美術出版社二〇〇八年版

蒼岩翠壁圖

「流水高山寄遠思，一官拋却醉東籬。老來結友如君少，盡在西窗剪燭時。」「四家子久是吾師，平淡爲功自出奇。今日爲君摹粉本，蒼嚴翠壁想天池。」康熙己丑夏五，畫贈天表老先生，并題二絕博粲，婁東王原祁。

仿黃公望富春大嶺圖

此幅以《富春大嶺》爲本，參用《陡壑密林》子方作筆意，由淡入濃之法，庶幾近之。余近作二圖，一爲梅道人，一爲此幅。有意求逸而不得自主，方知逸趣在天人之間，學者可不於心目相應處求其受用三昧乎！隨筆識之。己丑十月朔日，寫於京邸雙藤書

屋，麓臺祁。

疏林遠山圖

清蒼簡淡，雲林本色也。一變宋人設色法，更爲高古。明季董華亭最得其妙。此圖擬之。康熙癸巳春日，於京邸縠詒堂畫并題，王原祁。

仿倪瓚山水圖軸

昔倪迂訪友玩竹，見几上側理甚佳，遂成一圖。此友出自望外，復請其二。倪索前畫一觀，到即毀之。其事甚高，其情太刻矣。余昨爲煥文作大癡《秋山》，意猶未盡，復作此圖，正古今人不相及處。借此以見娓娓之意，老而不知倦也。康熙壬辰八月白露日，王原祁年七十有一。

仿黃山公望山水

庚午初秋，爲松一道長兄仿黃子久筆，王原祁。

古人有云：「一日相思，千里命駕。」此交道之厚也。余與松一趙兄交甚厚，於余之人都也，渡江涉淮送余，及清江浦而返，此亦古人千里命駕之意也夫？余無以爲情，

舟次作長卷以贈之。凡耳目所見聞，胸懷之鬱曠，皆得之心而寓之筆也。余往矣，松一

倘念余，攜此卷而爲長安之遊，不無後望焉。是卷始於五月十八日，成於七月十七日，

凡兩閱月。麓臺祁再識。

滄浪亭詩畫

康熙戊寅長夏，寫滄浪亭圖意，麓臺。

精舍城南剪廢蕪，昔賢遺蹟此重新。地幽可是同濠上，亭古依然在澗濱。風月半

灣供嘯詠，文章千載伏經綸。分明浩蕩煙波闊，贏得忘機鷗鳥親。

餘事經營水石中，高懷逸興總春風。一泓潤自滄溟借，丈室情還廣廈同。梅崦綠

遮芳逕轉，桃溪紅罨畫橋通。舫齋更有觀魚樂，坐對平疇豁遠空。

榮戟清嚴意自閒，從容竹裏更花間。居人不隔東西瀼，賓從時攜大小山。傍水依

依浮畫鷁，鈎簾歷歷數煙鬟。吳歈漸喜歸風雅，採得新詩次第刪。

勞人南北苦長征，勝地初經眼倍明。觴詠恰宜脩禊事，清冷真稱濯塵纓。飛虹橋

掩旌旗色，妙隱菴沉鐘磬聲。獨有斯文堪不朽，千秋俯仰動深情。

賦題長句四律，兼呈牧翁老祖臺世先生教正，婁水王原祁拜稿。

仿趙孟頫山水

趙吳興《鵲華秋色》及《水邨圖》逸韻，爲千古絕調，非余鈍筆所能。己卯秋日，往武林舟次，徐子司民强余作此，因寫其意。麓臺祁。

仿王蒙山水

憶癸酉秋在秦，爲雨亭先生仿大癡筆，今閱八年矣。茲後爲學山樵，筆墨癡鈍，未得古人高澹流逸之致，功淺而識滯，今猶昔也。請正以博噴飯。康熙辛巳暮春下澣，婁東王原祁畫。

清泉白石圖

仙家原只在人間，欲問長生好駐顏。自是山中無甲子，清泉白石大丹還。康熙辛巳，余年六十矣。冬夜偶寫倪、黃筆意，頗有所會，漫題一絕。麓臺祁。

仿黃公望山水

從來論畫者以結構整嚴、渲染完密爲尚，惟大癡畫則結構中別有空靈，渲染中別有

脱灑，所以得平淡天真之妙，仿之者惟此爲難。康熙癸未上巳，題於淮河舟次，麓臺祁。

仿古山水

擬宋、元八家，分題畫意。甲申長至日，原祁。

純綿裏鐵，雲林入神。效顰點染，借色顯真。

峰巒渾厚，草木華滋。天真平淡，大癡吾師。

董巨樸遯，義精仁熟。大海迴瀾，總匯百瀆。

松雪風標，濃中帶逸。軼宋追唐，丹青入室。

叔明似舅，無出其右。變化騰那，絲絲入彀。

宋法精嚴，荊關旗鼓。步伐止齊，筆墨繩武。

縱橫筆墨，無踰仲圭。明季石田，仿佛邇畦。

米家之後，繼起房山。煙巒出没，氣厚神閒。

仿高克恭山水

房山畫原本米家，仍帶巨然風味，淋灕中見澹蕩，以其惜墨，故能潑墨也。學者於

此究心始得。康熙丁亥清和，題於瓜步舟次，王原祁。

仿倪黃山水

倪、黃筆墨，借色顯真，雖妙處不專在此，而理趣愈出，超越宋法，宜於此中尋繹者。

戊子清和，暢春侍直，公餘寫此寄興，麓臺祁。

仿黃公望富春山居圖

子久習見烏目雲煙草木之變，故落筆便鈎其神。風骨清明，色墨雋異，已與宋、元諸大家有超然獨出之妙矣。晚年遊山陰，浸淫於千岩萬壑間，爲《富春》長卷，以平淡天真發其蒼古奇逸之趣，無丹青家一點氣息。用筆乃如篆如籀，磊落縱橫，靜如處女，動若飛仙，真斯藝中古今一奇也。余生平所見癡翁真蹟，當推此爲第一，每一搦管，便隱隱心目間。而墨癡筆鈍，神理猶疏。侍直餘間，偶拈此卷，輒欲稍稍髣髴之。乃其妙處畢竟不可到，殆其人可及，其天不可及乎！輟筆彷徨，書此志愧。康熙庚寅立春日，題於雙藤書屋，婁東王原祁。

遠山疊嶂圖

昔人有詩云：「文人妙來無過熟。」思翁筆記亦云：「畫須熟後熟。」則「熟」之一字，斷不可少矣。此圖非倪非黃，偏有生致，似非畫品所宜。而間架命意，其中筆墨超韻，不失兩家面目。生中帶熟，不甚逕庭也。題以識之。庚寅春日，題於海澱寓直，王原祁。

仿倪黃山水

筆墨因興會而發，興會所在，即性情之所寄也。余經秋以來，霪潦連旬，杜門靜攝。中秋後忽爾晴爽，西山秀色，沁人心脾，天機欲發，見豐萬年世兄側理，遂成此圖。歸之清秘，知音必有以識我。康熙庚寅九秋，仿倪、黃筆并題，婁東王原祁。

陡壁磐石圖

大癡畫華滋渾厚，不爲奇峭，沙水容與處甚多。惟《鐵崖圖》多用陡壁磐石，以見巍峨永固之意。今樹弟觀察楚中，欲以拙筆奉贈阿老先生，特取其意，漫爲塗沫，未識能仿佛萬一否。康熙乙未中秋，婁東王原祁畫并題。

仿黃公望富春山色圖

大癡生平得意筆，皆觸景會情之作。余丁亥春扈從旋里，偶過槎溪訪舊，舟次見竹樹蓊鬱，富春風景，隱躍目前，放筆寫此。適以公事未竟。戊子秋日，公餘偶見此畫，復加點染，以識適興之意。王原祁。

蒼巖翠壁圖

流水高山寄遠思，一官拋却醉東籬。老來結友如君少，盡在西窗剪燭時。四家子久是吾師，平淡爲功自出奇。今日爲君摹粉本，蒼巖翠壁想天池。康熙己丑夏五，畫贈天表老先生，并題二絕博粲，婁東王原祁。

爲六吉兄作山水圖

六吉兄少有俊思，於畫道酷嗜古法。今來遊京師，與之商榷，娓娓無倦色。於其行也，仿山樵筆以贈之。時康熙丁卯七月下澣，王原祁。

仿趙吳興山水圖

趙吳興《鵲華秋色》及《水村圖》逸韻爲千古絕調，非余鈍筆所能。己卯秋日，往武

林舟次，徐子司民強余作此，因寫其意，麓臺祁。

仿大癡山水圖

幾翁先生文章政事之餘，留心風雅，謬賞余畫，屬筆者有年，久未應命。庚辰八月下澣，秋窗新霽，偶得一紙仿大癡，興會頗合，敢以請正。婁東王原祁。

碧樹丹山圖

「碧樹丹山向坐懸，一灣流水到門前。玉皇香案親承吏，知在蓬萊第幾天。」康熙甲申夏日，暢春園退食寫此，麓臺祁。

白石清溪圖

「白石清溪沙水平，深山木落葉飛輕。天台秋色還同否，擬共高人采藥行。」丙子秋日，仿大癡筆寄贈仁山年道翁，麓臺祁。

——以上上海博物館藏

仿倪瓚山水

倪高士畫，專取氣韻，無矜張角勝之意，所謂平中求奇也。此圖擬際明吉，有少分

相應否？時甲戌六月廿五日，麓臺祁識。

仿大癡山水

壬申冬諤兒入都省視，即攜此紙來，余爲作圖。癸酉夏間未竟而歸，庋閣者三年餘矣。

今秋喜聞南中之信，爲續成之。諤兒初有志於六法，□問大癡畫道於余。余本不知畫，仿大癡有年，每多牽合之跡，方知其中探微窮要，必由心悟，非可以輕材耳食，劇竊而得也。諤兒識之。丙子小春既望，西廬後人麓臺筆。

仿董巨山水

學董、巨畫，要於雄偉奔放中，得平淡天真之趣。稍露刻畫之跡，未免有作家氣矣。

偶仿其筆，并識之。乙酉六月杪，時新秋雨後，麓臺祁。

仿王蒙山水

黃鶴山樵爲趙吳興之甥，酷似其舅，有扛鼎之筆。以清堅化爲柔腴，以澹蕩化爲夭矯，其骨力在神不在形，此畫中之猶龍也。寫此請正澹翁，亦另開一面耳，非敢望出藍之譽也。丙戌冬日，王原祁畫并題。

仿黄公望山水

古人以筆墨寓性情，非泛然而作，流連風什，於泉石三致意焉，所爲「畫中有詩，詩中有畫」也。余此圖亦思舊懷人之作，始於乙酉之春，成於戊子之秋，書以識之。仿一峰老人。麓臺祁。

秋林疊巘圖

秋林疊巘。己丑嘉平，仿董宗伯擬大癡，王原祁。

大癡畫筆墨本董、巨，氣骨用荆、關，此其三昧也。思翁得之，另出機杼，學子久而另自有思翁，不衫不履，兼董、巨、荆、關之神，自見宋、元之絕詣矣。近臘月，下直消寒，扃戶染翰，於思翁仿大癡秋山細加揣摩，以應文思年道契三年之約。自愧不工，取其意不泥其跡可爾。麓臺又題。

仿吳鎮山水圖

余身伏噩廬，心違瑣闥。搜山負土，棘人之筆硯都荒。讀禮廢詩，故友之音書久絕。江東薊北，千里思存；竹館晴雲，三秋夢斷。地遥天迥，物換星移。偶放棹於亭

皋，試抒懷於側理。平沙淺水，落月窗前；暮雪寒雲，挑燈蓬底。想金臺花鳥，定多開府之篇；江上雲山，聊附梅花之筆云爾。王原祁畫并題。

仿大癡山水圖

丁卯初春，邢州寓所多暇，偶撿簏中廢紙柔薄，醉作此圖。紙澀拒筆，竟未得大癡腳汗氣。存之，以博識者一笑可也。麓臺。

仿大癡山水圖

「門外青山筆墨收，天然風韻此中求。學人須會餐霞意，姑射峰前接素秋。」丙子秋日，仿大癡筆似愚齋老姑夫正，王原祁。

仿王蒙山水圖

山樵皴法變化，人學之者每不能得其端倪。余謂山樵用筆實有本源，脫略長短粗細之跡，察其中之陰陽剛柔，探取生氣，面目自見，真得董、巨骨髓也。不識有會時否？康熙辛巳仲冬，麓臺祁。

松喬堂圖

《松喬堂圖》。癸未春日，余謁澹園司寇公，獲登斯堂，松槐夾道，翛然有出塵想，仰瞻天章彪炳，尤爲盛事。司寇特命余作此圖，垂成而公爲笙鶴之遊。今式先生讀禮歸里，庋閣踰年。近同直暢春，復徵前約，隨加點染而成，以志人琴之感云。婁東王原祁題。

仿王蒙山水圖

畫貴簡，而山樵獨煩。然用意仍簡，且能借筆爲墨，借墨爲筆，故尤見其變化之妙。此圖辛巳歲所作，以公務所稽，久而未成。暇時點染，至乙酉重九始脫稿。不能一氣貫注，多所修補，未免煩結生滯矣。幸體裁不失，存之。麓臺祁題於京邸毅詒堂。

青綠山水圖

余久不作青綠畫。偶有玉峰舊識，在都甚久，而慕之甚誠，頻年屢踏門限，余亦不嫌其迫促也。今將南歸，寫此以適其意。惜未得佳絹，不能爲松雪老人開生面耳。康熙丙戌仲冬下旬，呵凍作并題，王原祁。

仿古山水圖

此余廿年前之筆也。始於辛未，成於癸酉。爾時技倆不邁，為此盤礴，盡於此矣。近柳泉攜之而來，不知從何處所得。忽復寓目，為逢故人，不禁有今昔之感。其中取意取韻處，今之視昔，亦猶昔之視今。但筆墨之深入，氣魄之蒼厚，或者與年俱進矣。惜年已頹齡，而心法未透，終不足以語乎此也。康熙辛卯三月望日，麓臺祁重觀題，時年七十。

盧鴻草堂十志圖冊

草堂為盧高士安神養性之地，寫右丞《山莊圖》擬之，王原祁。

寫樾館，用黃鶴山樵《丹臺春曉圖》筆，麓臺。

冪翠庭，山深處也。静似太古，仿北苑設色，方表其意。王原祁。

「人家在仙掌，雲氣欲生衣。」倒景臺，仿大癡，麓臺。

山峰枕煙，用筆位置，惟氣與神，此妙米家得之，茂京。

地閑心遠，山高水長。仿荊、關遺意寫洞元室，茂京。

筆墨奔放，水石容與，此江貫道得力處。以寫滌煩礴，庶幾近之。石師道人。

淙名石錦，可借桃花春水之意，兼仿趙大年、松雪筆、麓臺。

用梅道人《關山秋霽圖》法寫期仙磴，王原祁。

松翠楓丹，光涵金碧。斯潭爲十幅勝地，兼用趙承旨、千里筆。王原祁。

仿王蒙山水圖

癸未春，行武林道中，因憶黃鶴山樵《蕭寺秋山》，舟中感稿未竟，適以公冗而罷。

乙酉、丁亥兩次扈從，仍未脱稿。近立海澱寓直，雨窗多暇，遂成此圖，方知古人十日一山，五日一水之説不虛也。康熙庚寅春仲題，王原祁。

——以上北京故宫博物院藏

仿吳鎮山水軸

余偶作梅道人筆甫竟，其章見之，以南溪道兄五袠初度，力請郵寄爲壽。余謂菴主用筆縱横，不落竹苞松茂之套，恐非所喜。其章云：元氣淋漓，精神磅礴，四家以仲圭爲最，此壽之大者，且南溪又素心賞鑒之友乎。余韙其言，題以祝之。康熙己丑春日，暢

春寓直識，王原祁。

泰岱鉅觀圖

余丁卯登岱，壬戌冬作詩五十韻，追憶遊歷之處。近樹百弟至寓齋索閱余詩，堅囑余寫其意。泰岱為天下鉅觀，豈癡鈍之筆所能摹寫萬一？因辭不已，勉應其請。法宗北苑，而腕弱紙澀，恐為有識者所嗤，如何如何。歲康熙乙亥清和望日，麓臺祁識。

仿黃公望山水圖

「細雨檐花春色妍，故人書信自江天。匆匆愧逐塵中馬，寫得青山不論年。」甲戌春，余在都門，范友妹丈以巨幅見寄，囑仿大癡筆。余即為點染，塵俗紛糾，每多作輟。范兄酷嗜余筆，不嫌促迫，亦無如何也。近過吳門，攜至蔗軒成之，并賦一絕，以紀其事。康熙戊寅上巳，麓臺祁。

仿王蒙山水圖

黃鶴山樵遠宗摩詰，近師松雪，而其氣韻天然，深厚磅礴，則全本董、巨。余家舊藏《丹臺春曉》及雲間所見《夏日山居》，皆融化諸家而出之。臨摹家未得其意，則與相去

什百倍蓰矣。含吉表弟四裘，余寫此意爲祝，欲與二圖少分相應，歷年未成。既成諦觀，全未得山樵腳汗氣也。因書之，以志愧。時康熙己卯清和下澣，王原祁。

畫中有詩圖

昔人云：「畫中有詩，詩中有畫。」蓋詩以言情，畫亦猶是也。庚辰元夕後，積雨初晴，庭梅乍放，余於此興會不淺。適江君天遠、張君穉昭自郡至，漁山吳君廿年不來，亦偶移棹過訪，三先生各負絕藝，而一時勝集，不可不紀其事也，因作此圖。太原王原祁麓臺畫。

溪山煙雨圖

庚辰夏五六日，寓中雨窗，匡古欲余作雲林，而筆勢不能止，遂成是圖。然仿古師其意不泥其跡，先從此練筆，純熟之後，不期合而自合矣。麓臺祁。

仿古山水圖冊

昔人評摩詰《輞川圖》云「詩中有畫，畫中有詩」，蓋言畫中之神韻也，後人遂以詩爲畫題。而苑體即用爲格律，畫中筆墨往往爲詩所拘矣。冊中諸幅，皆余應制之作。

進呈之後，復取縑素點染之，以存其稿，亦揣摩之一助。每幅求名人書詩，以顯畫意。

余於六法賦性粗率，不求鉛華。原本已入內府，此册存之篋中，爲藏拙自娛之地，不敢

問世，爲識者噴飯也。晴窗偶暇，漫筆識之。康熙壬午初春，麓臺題於燕臺邸舍。

仿黃公望山水圖

大癡畫，經營位置可學而至，荒率蒼莽不可學而至。思翁得力處，全在於此。此圖

余仿其意。丙戌冬日，消寒漫筆，王原祁。

秋山暮靄圖

秋山暮靄。畫以天地爲師，以古人爲師。高房山原本北苑、海岳，筆墨渾厚之氣，

晦明風雨，觸處相合，明董華亭稱其與鷗波并絕。丁亥冬日，偶暇仿之，麓臺。

仿黃公望山水圖

其章從余遊，應欽召入都。閱二載丁亥春仲，爲尊甫德先生七袠大壽。以分任編

輯，不遑趨庭萊舞。值余扈從南歸，切懇寫此爲南山之祝。途次公事鞅掌，鹿鹿趨直。

仿一峰老人筆，點染未竟。戊子春正，應制稍暇，餘墨剩色，撥冗續成。疾行無善步，不

足稱壽翁添籌駐顏之意，書以志愧。王原祁。

仿雲林小景圖

戊子初春，寫雲林設色小景。余於客歲三冬，侍直暢春公寓，閑有暇時，薄醉消寒，便一弄筆。不覺成此數幀，因題之曰《適然集》。麓臺祁。

仿黄公望筆意軸

大癡畫華滋渾厚，不爲奇峭，沙水容與處甚多。茲取其意爲作此圖，未知少有相合否。康熙甲午中秋下澣畫并題，王原祁年七十有三。

仿大癡虞山秋色軸

人説秋光好，秋光此處尋。紅黄間樹裏，雲水映山岑。康熙辛巳春日，長安邸舍憶虞山秋色，仿大癡筆，麓臺祁。

仿古山水册頁

江貫道畫法，得董、巨氣韻，蕭疏澹蕩，另有丰神，仿者宜會此意。麓臺。

山樹密林，氣度雄偉，開李、范法門，畫學正派也。原祁。

草堂煙樹軸

古人用筆，意在筆先，然妙處在藏鋒不露。元之四家，化渾穆爲瀟灑，變剛勁爲和柔，正藏鋒之意也。子久尤得其要，可及可到之處，正不可及不可到之處，個中三昧，在深參而自會之。康熙乙未暮春，畫於轂詒堂并題，王原祁，時年七十有四。

——以上臺北故宮博物院藏

仿古山水圖冊

黃鶴山樵《秋山蕭寺》，以元人之筆，備宋人之法，秀逸絕倫，酷似吳興而變化更能出藍。此圖擬之。

叔明筆墨，始奇而終正，猶之大癡筆墨，先正而後奇也，出入變化雖異，而源流則一，參觀而自得之。石師道人。

余見倪高士《春林山影圖》，摹其大意。

大癡《陡壑密林》墨法。原祁。

梅道人設色，間一有與董苑《龍宿郊民圖》同流共貫也。從此參學，正入手處。

巨然墨法，承之者惟吳仲圭。此幅仿《溪山無盡》《關山秋霽》二圖意。麓臺。

大癡用色即是用墨，方不落尋常蹊徑，以五墨法試之，得氣而亦得色矣。

仿設色雲林。太翁老先生探索畫理，老而不倦，於宋人各家門戶施設俱已精熟，惟

元四家風趣，先生以為在意言之表，董、巨衣鉢如宗門之教外別傳也，不恥下問。余何

敢自匿，爰作八幀，經年而成，奉塵清鑒。康熙辛卯六月消暑作，王原祁時年七十。

仿吳鎮山水圖

石田先生詩云：「梅花庵主墨精神，七十年來用未真。」可見庵主用墨處，其精神

貫注，有出於尋常畦逕之外者也。余亦老矣，頗有志於梅道人墨法，而拙鈍未能進步。

偶憶白石翁詩，爲之三歎。康熙癸巳春日，爲丹思作於穀詒堂中并題，麓臺祁年七十

有二。

——以上中國國家博物館藏

仿大癡山水圖

畫法莫備于宋，至元人搜抉其義蘊，洗發其精神，而真趣乃出。如四大家各有精髓，其中逸致橫生，天機透露，大癡尤精進頭陀也。余弱冠時得先大父指授，方明董、巨正宗法派，於子久爲專師。迄今垂五十，苦心研求，功力似覺有進。近於侍直，辦公之暇，偶作此圖，敢以質之識者。康熙甲午小春，畫於轂詒堂之目舫，婁東王原祁年七十有三。

倪黃筆意圖

筆墨一道，與心相通，境有所滯，則筆端機致便減。癸未春日，以公事稍暇，乘興與匡吉爲鄧尉之遊。舟次西崦，風雪大作，興盡而返。歸舟仿倪、黃筆，覺鬱塞滿紙，雖不愜意，聊記其事，以見六法一道，不可無真性情也。癸未首春晦日題，麓臺祁。

仿大癡山水

董宗伯論畫云，古人畫大塊積成小塊，今人畫小塊積成大塊。凡畫一幅，必須先審氣勢，復定間架，情景俱備，點染皴擦，眼光四到，無此三子障礙，所謂大塊積成小塊也。

其妙在順逆之間，不脫玄宰而已。余與鈞亭年兄相別甚久，因大兒來豫，想及思翁妙

論，遂作此圖。鈞兄見之，必以余言爲不謬也。康熙甲午秋日，仿大癡筆并題，王原祁

年六十有三。

夏山圖

「斜風細雨打篷窗，北望揚州隔一江。無限雲山離緒寫，西園猶記倒銀缸。」余客

歲冬日，偕高子查客飲樹存襟丈繡谷，樹兄出石谷臨子久《夏山圖》見示，并索拙筆。

久未應命。庚辰清和北上，風阻江干，寫此奉寄。腕弱筆癡，真米老所云「慚惶煞人」

也。婁東王原祁。

溪山林屋圖

子久畫平淡天真，凡破墨皆由淡入濃，從此爲趨向之準，不以鉛華取工也。識者鑒

之。辛巳冬日，麓臺祁筆。

── 以上廣東省博物館藏

爲楊晉畫山水

子鶴兄工於寫照，兼精花鳥，賦物象形，曲盡其妙。後遊石谷之門，兼通山水，宋、元三昧，亦已登堂入室矣。余至擁青閣中，得一快晤，大慰契闊。因作此圖，冀有以教我也。 時康熙乙酉仲冬月杪，麓臺祁。

仿大癡山水圖軸

畫道與年俱進，非苦心探索不能得古人之法，亦不能知古人之意也。余丁卯歲王在道兄在寓作一圖，今閱四載矣。客歲王在兄入都，復共晨夕者年餘。將理歸裝，余以前圖未爲合作，復寫此請正。體裁僅能形似，而筆甜墨滯，未能夢見大癡，所謂年進而學未進也，披閱能無慚愧？ 時康熙辛未冬日，婁東弟王原祁。

溪山林屋圖

子久畫平淡天真，凡破墨皆由淡入濃。從此爲趨向之准，不以扣華取工也。識者鑒之。 辛巳冬日，麓臺祁筆。

峰巒積翠圖

大癡筆平淡天真，而峰巒渾厚，全得董、巨妙用，爲四家第一無疑。康熙甲午長夏，畫於穀詒堂并題，婁東王原祁。

——以上南京博物院藏

贈姚文侯勝弈圖

康熙甲申孟春之杪，料峭乍舒，風日晴美，閒窗寂靜，鳥啼花放。余公餘乘暇，放筆寫梅道人法。甫竟，適婁君子恒、姚君文侯來寓對弈，清景嘉會，良不多覯。時觀弈者，爲鄒君元煥、陳君位公、吳子玉培暨蕉士、覆千二上人。欲余即以此圖寓旌勝之意，因奉贈文侯先生，并紀其事。麓臺祁。

——廣州美術館藏

粵東山水圖軸

余聞之宮詹史耕巖，粵東山水奇秀變幻，不落尋常畦徑，非畫圖所能及，余甚慕而未之見也。既而耕巖次公奉命視學，適於此地，則其星纏奎壁，氣沖斗牛，地靈人傑，於

是乎在。而賞識尊桓李甥，延之幕席，有山川以豁其心目，文與人必有相得益彰者矣。尊桓臨行索余筆，攜之行囊，以證粵東山水。余不能爲奇特之筆，就所得於子久者以示之。平中有奇，亦可因奇而有平，能平常則益能雋峭矣。試以此道評文，應亦不爽者也。康熙壬辰清和朔日，寫於京邸穀詒堂，王原祁時年七十有一。

高嶺平川圖

學大癡畫不難於渾厚華滋，而難於平淡天真，無一毫矯揉，方合古法。此圖約略《夏山》大意，公務繁積，兼奉督理萬壽之命，久始告竣，觀者亦鑒其微有經營苦心可耳。康熙癸巳小春，王原祁七十有二。

——以上天津市藝術博物館藏

仿倪黃山水圖

仲冬朔日，寒威凜烈，余赴暢春入直，至寓索酒解寒，不覺薄醉，放筆作倪、黃筆，遂成此圖，無暇計工拙也。麓臺祁。

仿古山水圖冊

北苑墨法。壬辰春日，在海澱寓直作。

荆、關遺意。癸巳元日試筆，原祁。

山川出雲，爲天下雨。米家筆法。

趙令穰《江村花柳圖》。

壬辰秋日，寫黃鶴山樵《夏日山居》墨法，麓臺。

「落花流水杳然去，別有天地非人間。」仙山春曉，仿松雪翁筆，麓臺。用筆平淡之中，取意酸鹽之外，此雲林妙境也。學者會心及此，自有逢源之樂矣。

石師道人題。

「泉聲咽危石，日色冷青松。」仿大癡筆，寫右丞詩意。

梅花庵主有《溪山無盡》《關山秋霽》二圖，皆稱墨寶。此幀摹其梗概，有少分相合否？麓臺題於穀詒堂。

房山畫法與鷗波并絕，在四家之上。此幀略師其意。癸巳二月吉旦。

山莊雪霽，用李營丘筆。

仿設色倪、黃小景。癸巳清和朔日，仿古十二幀，爲雲徵年道契作，王原祁。

仿黃子久山水圖

今昔人論大癡畫，皆曰峰巒渾厚，草木華滋。於是學畫者披筋竭神，終日臨摹，求其所謂渾厚華滋者，終不可得，望洋而歎，罷去不復講求。或私心揣度，誤聽邪說，愈去愈遠，迄于無成。余甘苦自知，二者俱識其非。老耄將至，不能爲斯道開一生面。此圖爲位山所作，其中蘊奧可以通之書卷，聊適吾意而已。康熙甲午仲春，寫于穀詒堂之目舫并題，王原祁年七十有三。

仿大癡碧天秋思圖

戊子六月望前，暑熱酷烈，北地稀有。雨後喜得新涼，下弦月色碧天，頗動秋思。偶見小幅，仿大癡，自謂與興會相合。廿二立秋日題，麓臺祁。

爲拱辰作山水

畫本心學，仿摹古人必須以神遇，以氣合，虛機實理，油然而生。然不得知者，則作者亦索然矣。拱翁老先生考古證今，揚扢風雅，獨於余畫有嗜痂之好，敢以鈍拙辭乎？仿北苑筆就正有道，幸先生有以教我。康熙丁亥仲冬，王原祁。

仿大癡山水圖軸

作畫意在筆先，以得勢爲主，間架分寸，全在迎機。筆墨之妙，由淡入濃，取氣以求天真。元大家，惟子久尤曲盡其妙。明吉問畫於余，再三囑筆。圖成諦視，無以塞其請也，因書以識之。時康熙乙亥仲夏望後，麓臺祁。

南山圖

癸未嘉平，爲南老年道兄五褱初度，余作《南山圖》奉祝，偶爲公事所阻。今歲往來直廬，時作時輟。日來以殘臘公餘嘔成之，恰值生申令辰，猶可以南補祝也。時康熙甲申臘月望後，婁東王原祁。

北阡草廬圖

北阡草廬。左龍右龍，迴環起伏。閩城鍾秀，佳城是卜。幽澗平坡，在山之麓。結構茅齋，蒸嘗貽穀。高人棲止，曠懷耕讀。西嶺雲霞，東籬松菊。學富五車，徵書星速。孝思不匱，南奔匐匐。仰瞻高山，俯瞰靈谷。蓮岫綿延，點染一軸。贈貯奚囊，介出景福。戊子臘月，寫一峰老人筆，似鹿原先生并正，婁東王原祁。

——無錫博物館藏

扁舟圖

己丑清和，仿松雪寫《扁舟圖》，奉送退山老先生年兄南還，并題二絕句：「鐵網珊瑚竟未收，寧親泖上一扁舟。綠簑也作萊衣舞，三鱣堂前苜蓿秋。」「拂袖束歸泛具區，白鷗浩蕩未嫌孤。蘆花深處從君宿，一任風吹過五湖。」王原祁。

——重慶市博物館藏

仿黃公望秋山圖

論畫之法，位置、筆墨盡之矣。余謂位置有位置之意，筆墨有筆墨之意，用意而有

機乃爲活法也。大癡《秋山圖》，余未之見，就取聞於先奉常者，采取其意法，屢變而機未熟未竟，有鉤中棘履之態矣。若之入大癡閫奧，如鷾鴲之歎大鵬也。康熙庚寅十月朔，頒曆公餘，寫於京邸穀詒堂，王原祁。

<div style="text-align: right">——上海朵雲軒藏</div>

仿大癡富春圖

余少於畫道有癖嗜，松一兄同學時每索余筆，余辭以未能，如是者數年。松兄遠館四方，余亦鞅掌瘠邑，兩不相值，如是者又數年。今戊辰冬初，同爲武林之行，僦舍昭慶寺，湖光山色，映徹心目，偶思大癡《富春》長卷，遂作此圖。然筆癡腕弱，未能夢見，今猶昔也，因書之以志愧。弟王原祁。

<div style="text-align: right">——浙江省博物館藏</div>

仿大癡山水

仿大癡畫，筆墨、位置俱在離即之間，須境遇悅適，心神怡逸，方有佳處。余當炎鬱相乘之候，又感懼交并之時，借以陶寫性情，而心爲境牽，每多窒礙。東坡詩云：「安心

是藥更無方。」以此論畫，良有味也，書以識意。康熙戊子六月朔日，畫於雙藤書屋，麓臺。

高山流水圖

古人云：「深心托毫素。」以筆墨一道，得之心，應之手，爲山水寫照、襟期懷抱，俱從此抒發也。余北上後，與徐子司民暌隔三載，近奉命歸里，徐子待我於吳門，相見甚歡。偶得素紙，爲仿巨然積墨筆韻，便有浮動之意。半月以來，高山流水，宛然在心目間。但宋法精髓，余未敢謂入手，請以質之識者。康熙癸未新正八日，寫於求是堂，麓臺祁。

— 瀋陽故宮博物院藏

仿吳鎮山水圖軸

丁卯九月三日，爲梅老道長先生生辰，余愧無以壽之，梅翁云：「昔人有好石者，有好酒者，有好琴與棋者。余所好者，子之畫也。子以此爲壽，可乎？」余欣然應之，援筆作此圖請正。弟王原祁。

— 上海古籍書店藏

仿設色大癡山水圖

畫家以古人爲師，更以天地爲師，晦明曉暮，各極其致，方得渾厚華滋之氣。大癡平淡天真，於此尤見一斑。甲午清和，雨中靜坐，仍寫曉色，似覺有會心處。敢以質之具眼。王原祁畫并題，時年七十有三。

——上海圖書館藏

自畫山水

余學梅道人，久而未得。案頭偶有宣紙，于辛巳寒夜籌燈揣摩，興到即爲點染，不覺成卷。近復諦觀，缺漏處補之，結澀處融之，稍覺成章。然真本不易見，古人神骨相去徑庭，思之緘爲汗下。康熙壬午孟冬望日題，穀詒堂主人。

——濟南文物商店藏

會心大癡圖軸

作畫出筆便見端的，其中甘苦得失，必須自解。余學大癡久而未得，此圖似有會心處，未知相合否也。付暮兒存之，以驗後詒。時康熙甲戌長夏，麓臺祁識於燕臺官舍。

——首都博物館藏

仿王維輞川圖

右丞輞川別業，有五言絕句二十首紀其勝，即系以圖。六法中氣運生動，得天地真文章者自右丞始。北宋之荊、關、董、巨、二米、李、范，元之高、趙、四家，俱祖述其意，一燈相續，爲正宗大家。南宋以來，雖名家蝟立，如簇錦攢花，然大小不同，門戶各判，學者多聞廣識，皆可爲腹笥之助。若以爲心傳在是，恐未登古人之堂奧，徒涉古人之糟粕耳。有明三百年，董思翁一掃蠶叢。先奉常親承衣缽。余髫齔時承歡膝下，間亦竊聞一二。近與寄翁老先生論交已久，三年前擬《盧鴻草堂圖》，即相訂爲輞川長卷，以未見粉本，不敢妄擬。客秋偶見行世石刻，并取集中之詩，參考以我意自成，不落畫工形似。迄今已九閱月，公事之暇，無時不加點染，墨刻中參以詩意，如見右丞陽施陰設、移步換形之妙。即云拙劣，亦略得「詩中有畫，畫中有詩」遺意。先生見之，得無捧腹一笑乎。康熙辛卯六月十一日題，婁東王原祁。

江山垂綸圖

江國綸垂，湖天花發。己丑小春，仿趙松雪似仲翁老世叔年先生正，王原祁。

余家舊藏《千金畫冊》，有松雪《花溪漁隱》一幅，青山碧湖，桃花四面，小舟一人，蕩槳中流，最爲神逸之筆。思翁易爲長幅，作《江上垂綸圖》，用《夏山》筆法，綠蔭周遮，流漸水草，一人垂綸小艇，亦是此意，而作用互異耳。己丑九秋，積雨初晴，適公事稍暇，追憶兩圖，以臆見點染成此卷。甫成，爲爾長師兄所見，托友將意欲郵致湖湘尊大父先生。此風雅宗匠也，因以歸之。仲冬朔日，又題於京邸穀詒堂，麓臺祁。

仿吳鎮山水圖軸

昔吳道子見裴曼舞劍，放筆作畫壁，張旭見擔夫爭道，草書益精進。余觀韶九棋，欣然有會心處，漫作此圖。雖古今人迥不相及，然心得手應，其義一也。贈之以博一笑。

康熙乙亥九秋，仿梅道人筆，麓臺。

仿黃公望高克恭山水圖

大癡、房山門庭別徑，皆宗董、巨，所謂一家眷屬也。董宗伯作畫，常率用其意。此圖仿之，匆匆行役中未能得其氣韻也。時康熙乙酉春日，題於玉峰道中舟次，王原祁。

仿倪瓚山水圖

雲林設色秋山不在工麗，全以沖夷恬淡之致出人意表。曾見先奉常仿董宗伯筆，最爲合作。此圖追憶師之，而筆癡墨滯，滿紙傖父氣。茲書以志愧。甲申九秋，麓臺祁。

「毫末丹青點綴時，風流宋玉是吾師，白雲碧樹秋山容，贏得垂綸江上知。」臘月望前，暢春侍直歸，檢篋中得此，應愷翁老先生命，并題一絶。

晴巒霽翠卷

子久畫，於宋諸大家荆、關、李、范、董、巨，無所不有。運筆不假修飾，皴法由淡入濃，化諸家之跡者也。癸未歲，澹明徐君偶見縮本臨摹六幅，囑余參以《富春》大意，成一長卷。余夙夜在公，乘暇偶一點染，至戊子九秋告竣，閲四五年矣。昔大癡爲無用師作《富春卷》，七年而成，爲千古鉅觀。今拙筆癡鈍，亦淹留至此，可爲識者噴飯矣。王原祁題。

嚴灘春曉卷

古人長卷，不可多得。與人傾蓋定交，必閱歷久遠，知其性情，然後寄託高深，發而爲山水，如癡翁《富春長卷》七年而成，猶作賦之鍊《京》研《都》也。余在都門，因徐子司民始識楚珍先生，以岐黃之術濟世，而不責其効，不居其功，心甚重之。夙有筆墨之訂，平日乘暇拈弄。此卷苦成，適聞南歸之期，遂以持贈。癡肥不足副知音之意，藉以歌驪如何。 康熙辛卯七月望後，寫并題，王原祁，是年七十。

——美國波士頓美術館藏

仿元四大家圖

大癡平淡天真，而峰巒渾厚，全得董、巨妙用，爲四家第一無疑也。巨然衣鉢，惟仲圭傳之。此幅余從《溪山無盡》《關山秋霽》兩圖得來，有少分相應否？雲林之畫，可學而不可能就。其瀟疏澹蕩處，點染一一，若云入室未能也。山樵酷似其舅，筆能扛鼎。晚年更師巨然，一變本家體，可稱冰寒於水。

——日本京都國立博物館藏

仿大癡富春山圖

畫法莫備于宋，而宋之董、巨，更能於韻趣法外生巧，此非元之大癡，莫爲之傳也。今人學大癡者，多取其位置，工力與平淡天真之妙，邈若河漢矣。余欲解其惑，而人或未之信。因寒天呵凍弄筆，粗服亂頭，遂成此卷。雖與癡翁妙諦，有仙凡今古之不同，然而却俗去拘，則前後如一轍也。觀者勿以率筆而置之，幸甚，幸甚。康熙辛卯長至日，婁東王原祁寫并題。

——比利時尤倫斯夫婦舊藏

仿倪瓚黃公望山水軸

雲林、大癡平淡天真，全以氣韻爲主，設色亦在著意、不著意間，識者自審之。春日，擬似仲翁老都掌科正，婁東王原祁。

此余戊寅春筆也。清風堂作此未竟，己卯秋閏七月再至湖上續成之。麓臺又識。

——瑞典斯德哥爾摩遠東古物館藏

仿子久山水圖

論畫必宗董、巨，而董、巨三昧，惟元季四家得之，大癡則尤和盤托出者。故欲法董、巨，先師子久，少分得力，便於畫道探驪得珠矣。余近於子久筆法頗有管窺蠡測之見，已爲再亭、瞿亭各作一圖，都未愜意。茲葭翁年長兄復命屬筆，極力揣摩，半月而成。經營位置，非不苦心出之。其如渾厚脫化，未能夢見。何識之，以博大方之教。時康熙丁卯中秋前三日，王原祁畫并題。

——大英博物館藏，轉錄自《王原祁題畫手稿箋釋》

仿大癡山水

畫貴意到，有見筆而不見墨，見墨而不見筆，意到即筆墨全到矣。大癡《陡壑密林》擬北苑夏山及子方作，皆於此中得髓。戊子臘月，避寒暖室，擁爐酌酒。司民請余寫此意，以消長夜。余興會偶到，放筆爲之，漏深不能脫稿，次早曦光入牖，寒威稍解，點染成之。粗服亂頭，知非作家所喜，取其無失天真而已。臘八日，題於雙藤書屋，麓臺祁。

——上海唐雲大石齋舊藏，轉錄自《藝苑掇英》第二十四期

疏林遠岫圖軸

畫忌筆滑，要觚棱轉折，不爲筆使。所謂轉折者，在斷而不斷、續而不續處着力。董宗伯得於倪、黃甚深，故有是論。余爲西江之行，偶遇熟識附舟，出紙素畫，因思此數語，寫以與之。戊寅冬日，彭蠡舟次，麓臺識。

——江蘇徐平羽舊藏，轉錄自萬新華《麓臺畫跋增訂》

杜甫詩意圖

「雷聲忽送千峰雨，花氣渾如百和香。」書法爲藝林稱首，晋唐以後，代有傳人。間有一二右文之主，玉札飛白，史乘中載爲盛事。未有如我皇上之天縱神奇，震古鑠今者也。近者御書頒賜群臣，無不歡欣踴躍。原祁忝側侍從之列，瞻仰宸翰，慶幸遭逢。因見文翁老先生所得十四字，縑素逾文，用唐杜律二句，結構精嚴，體勢飛舞，擘窠妙筆，尤爲巨觀，真稀世之寶矣。同直諸先生僉云宜圖詩意，以識聖恩。文翁不輕付畫史，專以爲屬，敢不竭蹶從事。謹仿高彥敬雲山、趙松雪仙山樓閣筆法，經營盤礴，兩月始竣，以當鼓吹頌揚之意。然筆癡腕弱，豈能摹寫化工，益滋惶悚云爾。康熙歲次壬午孟秋

七夕，婁東王原祁畫并敬題。

——美國翁萬戈藏，轉錄自萬新華《麓臺畫跋增訂》

春岫涵雲圖

康熙戊子春閏，仿黃子久寫春岫涵雲。余在暢春直廬，連日縱觀宋、元、明諸畫數百軸，興會甚洽，因作是圖。王原祁。

——美國王季遷藏，轉錄自萬新華《麓臺畫跋增訂》

仿黃公望山水圖

畫以神遇，不以形求。元季之大癡，更於此中伐毛洗髓，不可以强求，不可以力致也。余學大癡，自少至老，已屢變其法。章法合局矣，而筆墨未到；知用筆用墨矣，而機趣未融；刻意求機趣，而閑處神韻未能與心目相隨，皆與大癡隔膜者也。今老矣，猶望其與古人，恐此必不得之數也。吳越佳山水處，不乏秩倫超群之士，觀余此跋，可以想見癡翁矣。

康熙辛卯新正十日，時七十，麓臺祁。

——美國王季遷藏，轉錄自萬新華《麓臺畫跋增訂》

仿米家山水圖

米家畫，墨法純是董苑，化而爲雲山，乃其變格也。庚寅長至後，復至暢春園，入直回寓，永夜無以消寒，薄醉擁燈，偶寫所見。中間有未到處，臘月朔日再加點染，頗見生動之致。麓臺祁。

——美國紐約懷石樓藏，轉錄自萬新華《麓臺畫跋增訂》

仿倪黃山水圖

余學子久，又學雲林，自弱冠至垂老，以破除縱橫習氣爲主。學之既久，知而不能行也。兩家向有合作，年來未得仿摹大意。己丑小春屺望侄從潞河來，下直暫歸，遲檀人老先生，小飲寓齋。偶談及六法，以倪、黃小品下問。興會偶至，遂作是圖。不取形似，不論繁簡，但於心目間求其氣韻吻合處，庶幾近之。質之高明，以爲然否。婁東王原祁。

——美國私人收藏，轉錄自《王原祁題畫手稿箋釋》

仿巨然筆寫摩詰詩意圖

「山中一夜雨，樹杪柏重泉。」丙戌九秋，仿巨然筆寫摩詰詩意圖。

畫須一氣貫注。欹斜偏閃中，轉折有情。筆爲之骨，墨爲之肉。用筆剛中帶柔，不爲筆使。積墨由淡入濃，不使墨滯。隨機變化，總在於心目之間，在身體力行，甘苦自知，從呼吸火候得之，非可旦暮捷得者。毓東道兄於此道探索有年，孜孜矻矻，樂而忘倦，將來定作六法宗匠。余一見心折，就所見安談宋元三昧，并作此圖。諒不以其言爲河漢耳。王原祁題。

——美國私人收藏，轉錄自《王原祁題畫手稿箋釋》

擬大癡筆山水圖

宗翁老公祖宗台，清風峻望，卓然不群，真與海沂公後先輝映，佩刀可贈，行致三公，知不遠也。星海朱子，久趨絳帳，頌述時雨春風，津津不置。其初至京，即索拙筆爲贈，於今已三年矣。漕務孔繁，時多作輟，茲捧檄將歸，促迫始成。仿大癡法而不復設色者，以神君至潔至真，亦惟後素爲稱耳。時康熙甲午初夏，原祁，時年七十有三。

——廣州吳泰藏，轉錄自萬新華《麓臺畫跋增訂》

藝　文　叢　刊

第　六　輯